吉樂狂想曲

暢銷日韓劇吉他聖經

☒電視主題曲☒經典翻唱☒廣告配樂

no.
7

目 Contents 錄

序 My Intro

該是我上場的時候了！等夠久了！

這張專輯清楚傳達了我對於一般流行歌曲
如何用一把吉他來獨奏的詮釋。

我知道，我喜歡吉他超強的感覺，比把書念好更爽。

將這張獨奏專輯獻給從前的我；獻給過去在高中升學壓力夾縫中偷
玩吉他的我；曾經想要靠音樂維生卻沒有勇氣和方法的我；曾經為
拍子對不準、Tone不好而氣餒的我；聽到經典的音樂而心中就湧
起一股革命情操而激動無法入眠的我；一切問題終於在多年之後的
現在，逐漸克服。

2002.6月

曲目解說

　　本張專輯我都是參考日韓原版CD抓譜而成，Key和原曲一樣，速度和拍子也和原曲一模一樣。每個人編曲手法不同，也沒有一定對或錯。

　　專輯中所有的曲子都是對著節拍器錄音，也許你會覺得有點呆板，所以你可以自行加入速度快慢的變化，在段落和段落間加入「漸慢」或「漸快」，發展出自己的味道，然而當你要加入速度變化的前提是：還是要有能力「對Click(拍子)彈奏」，因為太多不穩定的忽快忽慢，已經不是表情問題而是基本工夫穩不穩的問題了。

True Love

　　這首歌的Capo夾到第六格，有點誇張？！其實當然不必非得夾到第六格才行，只是如果你想做到完全呈現原曲」，就這樣夾吧。我試了許多的調，只有彈G調再夾第六格才能呈現原曲D♭調，用其他調夾Capo都會太不順手。你聽到的3個泛音中的第3個泛音一般彈吉他比較少用到，這個位置也是有泛音的，是在第三弦的第五格，多試幾次，要彈得乾淨喔！手指要「閃」得快，聲音才會清脆。

　　這首歌前面是單純的「分散和弦」，第二遍則有「打板」加入，整體難度還算簡單，初學者可以先練這首歌。

It's Just Love

　　第45小節敲打聲是用大拇指敲在吉他的琴身上，當然敲打的聲音你可以敲在任何位置（只要好聽就好啦），沒有一定的答案，你也可以多敲幾下，不一定要和我一樣啦，不過不要敲壞吉他喔。這首歌有個技巧是左手切音，這是重點囉！「六弦百貨店第19 期」（請參閱本公司之圖書目錄）曾刊登過周杰倫的「簡單愛」演奏版就廣泛的使用到此技巧，功能是會讓全曲有跳動的節奏感，很適合稍微跳動的曲子，特別是R&B的歌曲尤其適合。通常會在第二拍前半拍和第三拍後半拍出現，左手手指在彈奏的瞬間「放鬆」造成聲音切斷感。傳統的左手或右手切音都是整個和弦切音，這裡所介紹的切音卻是單音切音：左手單一根手指切音。

邂　逅

　　這首歌轉三個調：F → E → G。算是簡單型，唯一較困難的是因為轉三個調，所以會遇到一些特別難按的指型，手指需要跨比較大、比較準才能按得好，要彈得乾淨完美穩定其實不簡單，須注意。本曲我特別加入Chorus的效果，聽起來很像在大飯店的感覺吧！

君がいるだけで（只要有你）

　　一開始的泛音是「人工泛音」，須精準，要用右手去做。Bass音編得有點多、有點難，但是相當有味道，並且還要一邊打板，要注意。最後轉了半個Key上去，全部變成封閉和統的按法，需要耗費較多指力，整體來說感覺和""True Love""這首歌彈法類似。

First Love

原曲G調，可是這首歌的最高最低音差太多，用G調彈到最後一定會飆不上去，所以才將六弦全部降全音再彈A調，因為A調彈高把位較容易（因為第五弦的根音就是A）。

Say Yes

用E調彈會有個好處，就是刷E和弦時會很飽滿，低音渾厚，適合表現此曲的壯烈。

後　　來

台灣版的「後來」的歌詞我很喜歡。這首歌後半部Bass音編得很密很麻很多，才能推出後半部漸入高潮的層次，請留意後半部Bass音的走法，每次都不太一樣。

Love Love Love

原曲的名稱和中間的合音典故是源自我的偶像""Beatles""的名曲""All You Need Is Love""（1967年作品）。前奏分別有高音、低音兩部同時行進，速度有點快，稍難，須將它練習到順暢。尾奏仿照原曲，熱鬧的感覺加上低音變化，一邊刷Chord一邊變換Bass音，也須將Bass音在刷Chord時表達清楚，所以右手刷Bass音最好只刷到Bass音的那一根弦，以突顯Bass音。當你刷到第五弦的Bass音時，須用左手另外的手指把第六弦悶掉，須注意。

愛 的 謳 歌

本專輯中唯一調弦法的歌，為什麼這樣調？沒有為什麼，因為試了很久，發現這樣是唯一比較好彈的調弦法，若要忠實呈現原曲每個音非得調弦不可。本曲後半部為男女對唱，所以請注意到後半部時主旋律的部分有兩部進行。

I For You

本曲突發奇想，原為""Luna Sea""的名曲，也是三把電吉他搭配起來的歌曲，我特地將它編成Picking演奏曲，提供一些用慣了Pick而對Fingerstyle指法不太熟練的電吉他朋友參考，你也可以使用電吉他的Clean Tone來彈，甚至加一些效果，對於一些想表演可是沒有團的電吉他手應是個不錯的選擇。

前奏依照電吉他原版稍做變化，主歌開始後變成柔情版，是否別有一番風味呢？在Picking時特別要注意主旋律要強調出來，音量要有層次，也要特別注意Picking的精準度，不要彈到其他弦，全曲要像流水一般。

Believe

這兩首算是專輯中較炫的主打歌了。須注意Bass音16分音符反拍的地方，有時使用 i p 交替，有時使用Slap技巧，主旋律有時使用八度音，有時使用快速 i m 交替，從頭到尾都很難，很難用文字講解，請詳看VCD。

Automatics

錄製這首歌有一段小插曲，原本已經進錄音室錄好了，後來要購買版權時日本公司居然不同意！真是損失慘重（錄音室費＋錄音師費＋....），但是還是附上譜供大家參考，至於錄好的版本看日後有無機會再發行了。

手指基本練習

為了達到吉他獨奏的基本實力，基本的手指練習是必要的。

筆者時常看到許多吉他愛好者，練了許多艱難的譜，但對於基本的拍子、音色表現不好，例如練了許多困難的譜但每個音不紮實，或是全曲速度忽快忽慢，或是全曲技巧超強但總感覺不對，或聽起來不太舒適好聽。所以應該沒事練練基本功，反正多練一定是好的。

很多人，全曲彈完沒問題，手指移動速度驚人，重點是：彈得不好聽！因為，拍子不穩，或是音色出槌，或是音量超虛，有夠小聲，所以針對這一點應加強基本動作。

| 右手拇指 p |
| 右手食指 i |
| 右手中指 m |
| 右手無名指 a |

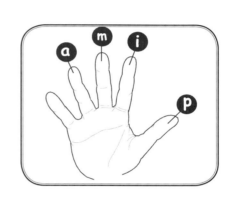

i 和 m 要練習彈奏同一根弦。用 i 和 m 可以穩定交替彈奏主弦律是非常重要的。記得筆者演奏編寫過的「小叮噹」，有許多人問到說如何彈快速的前奏？如果你只用一支手指一直勾勾勾....一定會來不及，很慢並且沒力，所以一定要用到古典吉他彈奏的觀念，勤加練習 i 和 m 交替，一來訓練穩定度，二來訓練指力。每個人的姿勢和觀念都不同，以下就我慣用的手法提供一些練習供大家參考：

❶彈奏第一弦時，請把手掌靠在大約四、五、六弦的位置壓緊，再進行 p、i 交替彈奏第一弦，因為如此一來有個好處，容易施力並有個著力點，這樣的姿勢是結合電吉他Solo的觀念：彈奏某一弦的主弦律時要把其他的弦悶掉。

❷我的習慣是把左右手指甲通通剪掉，右手指用「肉」彈，所以我右手五指的指尖也是有繭的耶！所以 我的音色有一點爆爆的，是因為我都是用「肉」去勾弦，可是我覺得也不錯聽啊！不一定要用指甲， 但是考慮到每個人指甲突出的情況不同，建議是將指甲留到和肉平行的位置。

❸p 和 i 也要練習彈奏同一根弦，原因是因為彈奏四、五、六弦時或快速Bass音時較 i 和 m 方便，所以我的 p 指腹也生了厚厚的繭。

基本練習（im、mi、pi

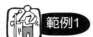

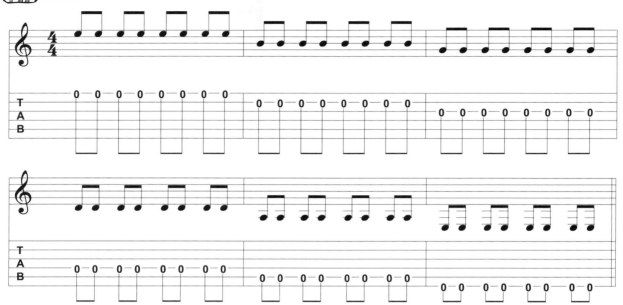

⚠ 注意：不可彈到其他弦，每一顆聲音都要乾淨，盡可能越大聲越好來訓練指力，並且每一格都要練（從第0格練到第十幾格...）

爬格子練習（im、mi、pi）

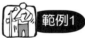

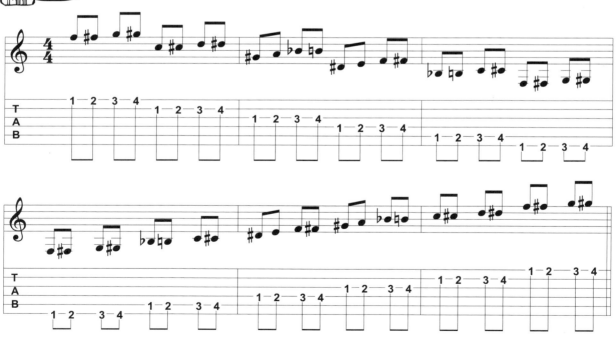

⚠ 注意：各種爬行方式都要練，橫的、縱的、交叉的.....

C調音階練習 （im、mi、pi）

 範例1．Mi型

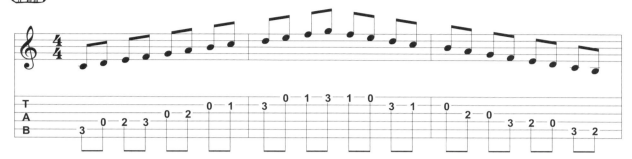

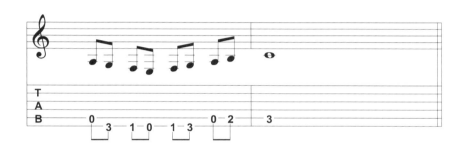

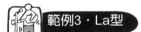 範例2．So型

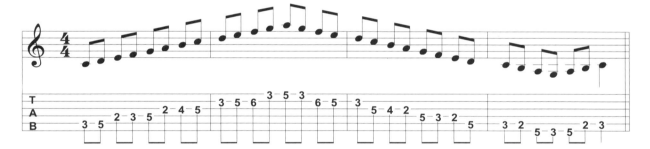

範例3．La型

範例4・Do型

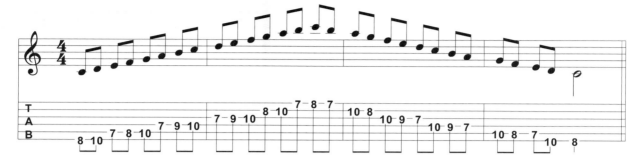

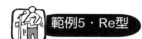
範例5・Re型

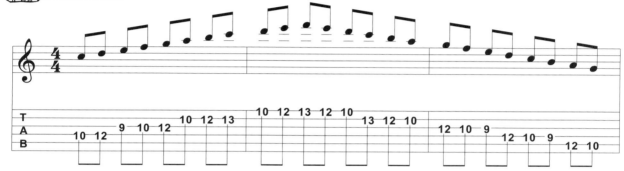

 10

注意:五種指型來回爬。其他的調也都要練。

單音加 Bass音練習（一）

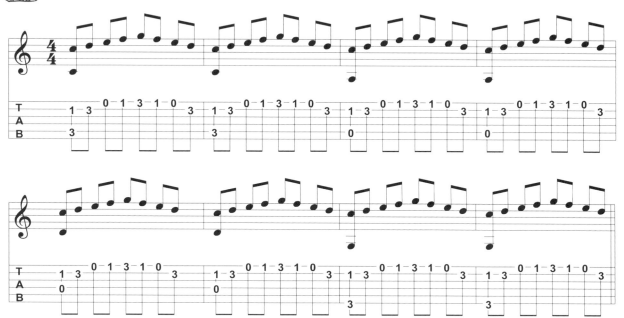

單音加 Bass音練習（二）

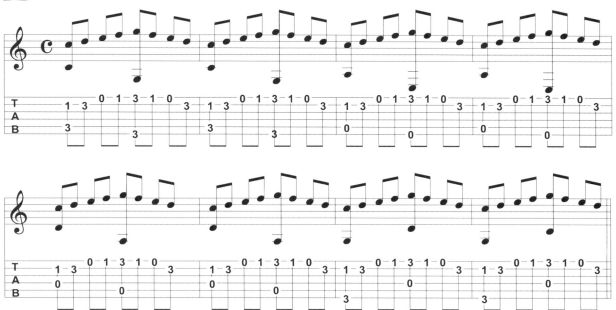

　　想必看到這的你一定覺得很無聊吧！一定有很多人抗議說：「我要直接會彈歌！我要速成！」可是不練基本功，就算把歌練會，每個音還是虛虛的不好聽！所以你還是要把指力，拍子練好！

獨奏其實很簡單

一般的獨奏是怎麼編出來的呢？其實就是把音符一層一層地疊上去，從單音到 Bass到和弦音，就這樣而已。我以最有名的世界名曲「小蜜蜂」為例，希望大家能舉一反三，從以下例子明白什麼是「一層一層地疊上去」，希望各位頭腦轉快一點喔！！

例如：小蜜蜂（簡譜）如下：

C				G7				C				C			
5	3	3⌒	3	4	2	2⌒	2	1	2	3	4	5	5	5⌒	5

C				G7				C				C			
5	3	3⌒	3	4	2	2⌒	2	1	3	5	5	3	—	—	—

G7				G7				C				C			
2	2	2	2	2	3	4⌒	4	3	3	3	3	3	4	5⌒	5

C				G7				C		G7		C			
5	3	3⌒	3	4	2	2⌒	2	1	3	5	5	1	—	—	—

 步驟1 · 先編主旋律

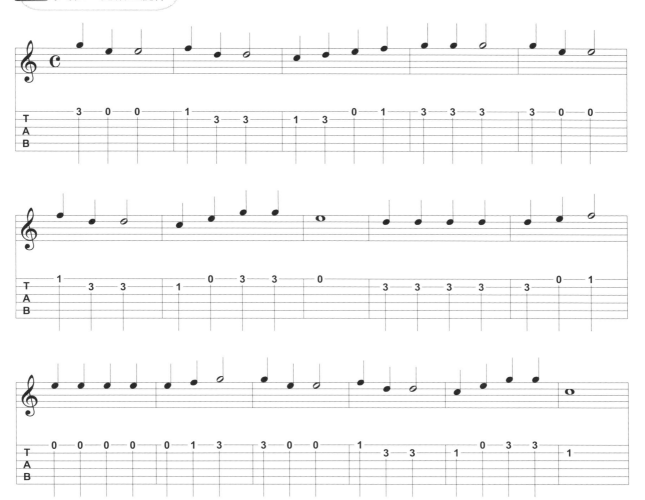

 步驟2 · 再加Bass音

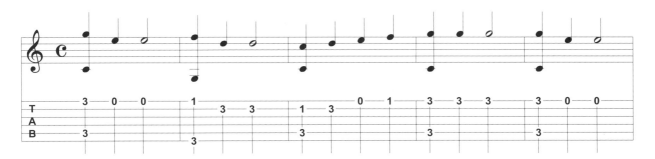

13

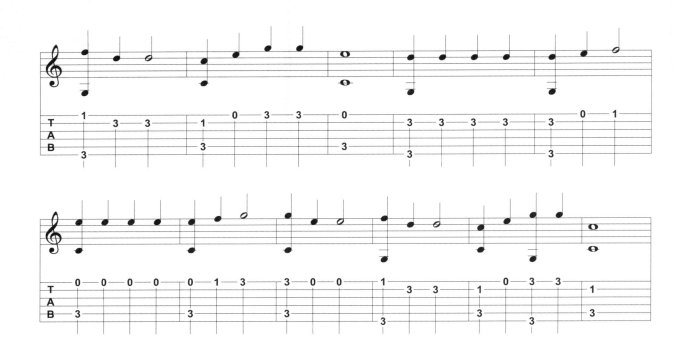

步驟3．加上和弦音

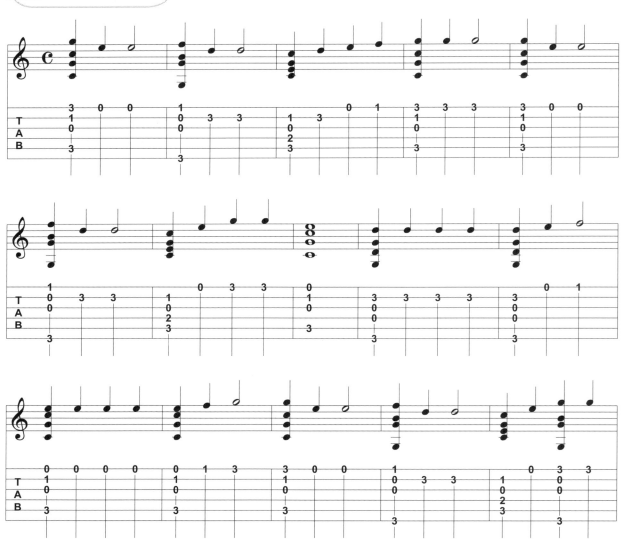

 步驟4 · Bass音在一、三拍出現，並補上和弦音

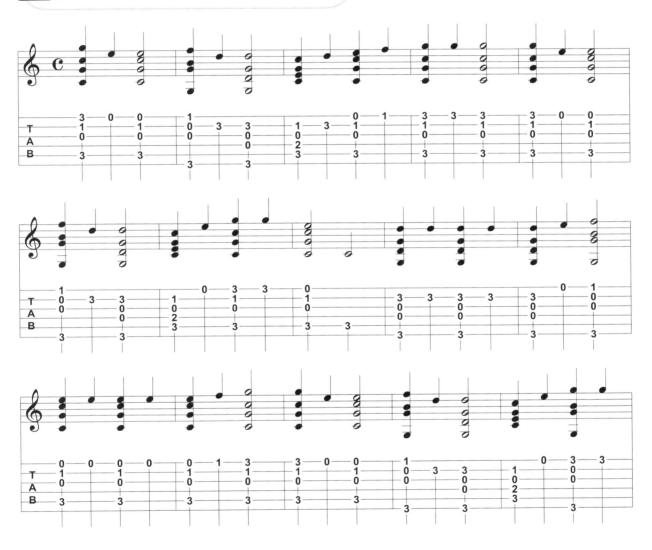

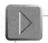

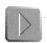

步驟6．Bass音走法變成一、三、五度交錯

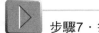

步驟7 · 每一拍後半拍加上伴奏音

18

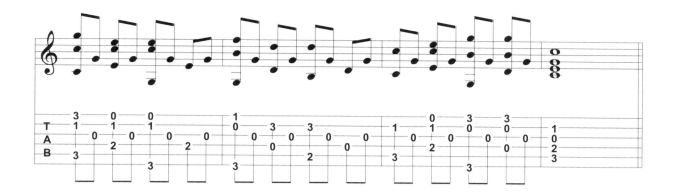

步驟8 · Bass音加入過門音變化

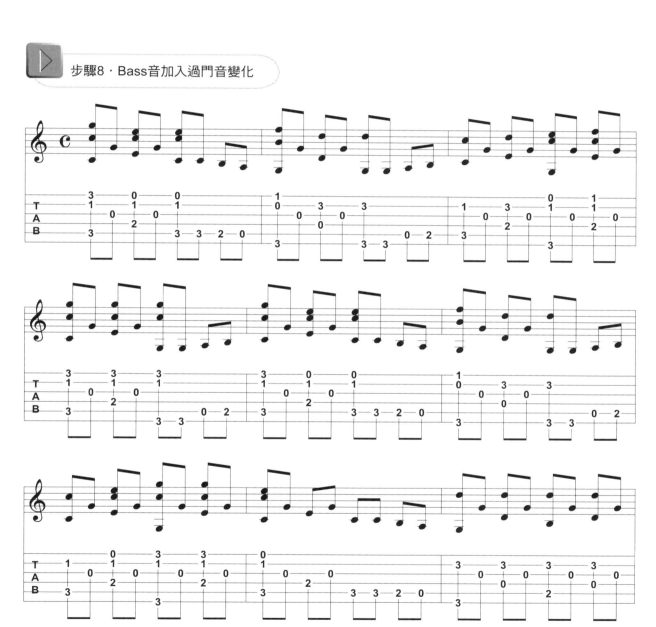

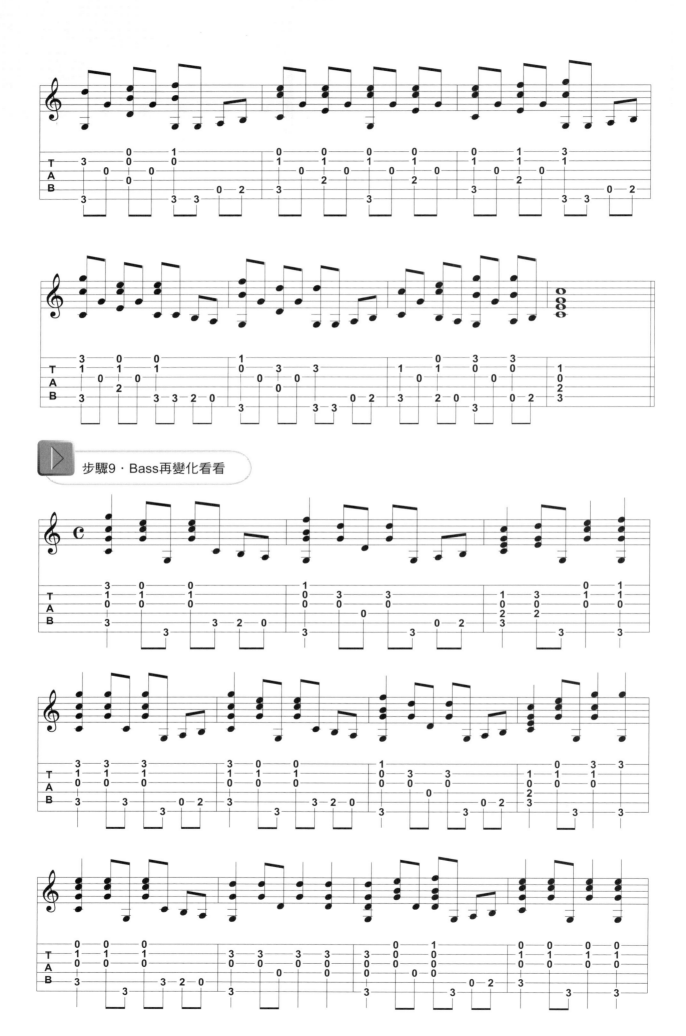

步驟9 · Bass再變化看看

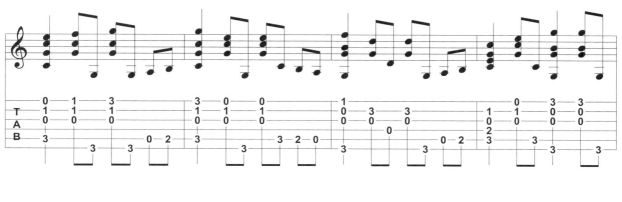

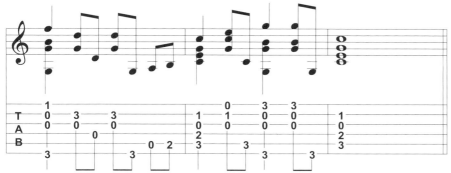

步驟10‧再變成Shuffle節奏看看感覺怎麼樣

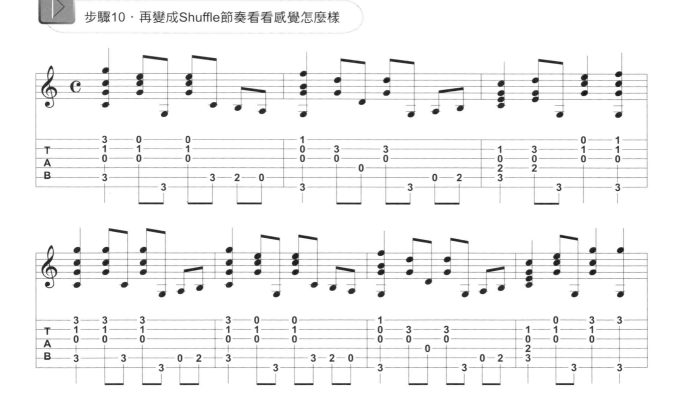

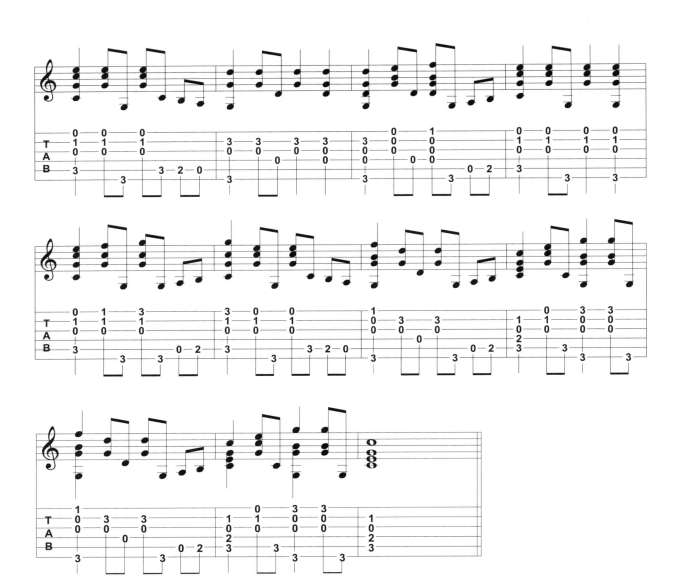

步驟11．每個調都要會彈，轉D調試試看（請自行嘗試E、F、G、A調....）

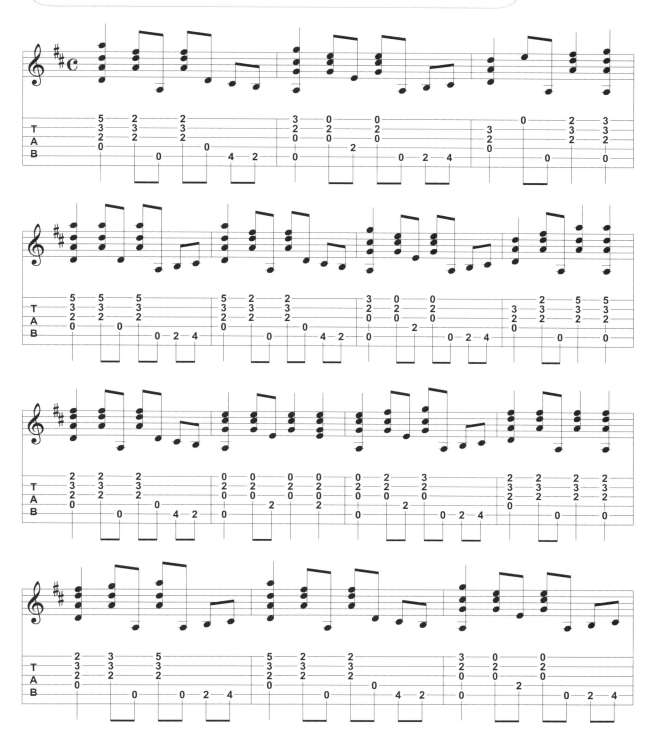

23

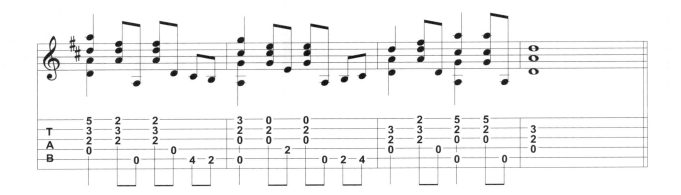

看吧！就是這樣囉！總之，如果還是不懂的話，請你從第1個例子練到第11個例子，耐心的把每個音老老實實地彈完，練完之後就會開竅囉！！

接下來，我們就開始彈奏書中歌曲的單音版及編曲版。

単音版曲譜 (vertical text on right)

單音版解說

　　簡單版解說（適合完全初學者，剛開始爬格子的程度、適合徹底沒耐心，成天想速成的人練！！）

　　因為在過去許多筆者所編寫並出版的譜，有許多讀者抗議說譜太難，為避免大家花了大筆鈔票買了卻練不起來，導致心中憤恨不已，將CD和譜丟棄一旁，暗罵筆者，因此在這專輯中我特別提供了簡單版的演奏譜，也就是說將所有的譜經過簡化，這樣就不會太難了吧...！相信這麼簡單的簡單版，就算是很初學的初學者只要有耐心，一定可以一格一格慢慢按出來的，所以歡迎初學者練習啦！

　　所有的簡單版都是不用調弦，順序只有一遍，和弦和按法都經過簡化，只要你會彈基本的Do、Re、Mi、Fa、So、La、Ti、Do就應該可以上手，通通都是C調或是好彈的調，並且完全沒有16 Beats的拍子，速度由你自己決定。

Believe

● 唱 / Misia ● 溫嵐"愛太急"原曲翻唱

Key：C

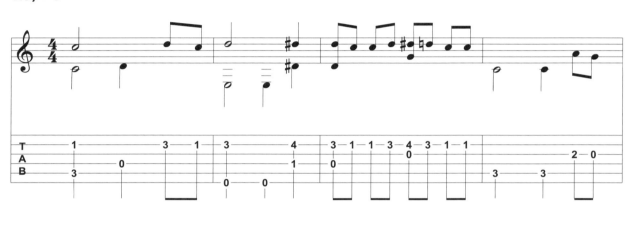

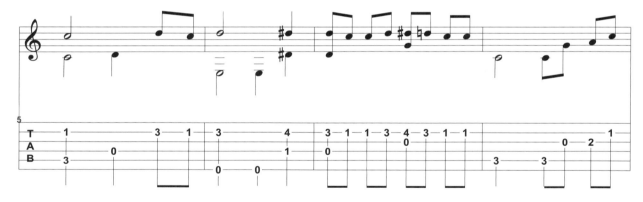

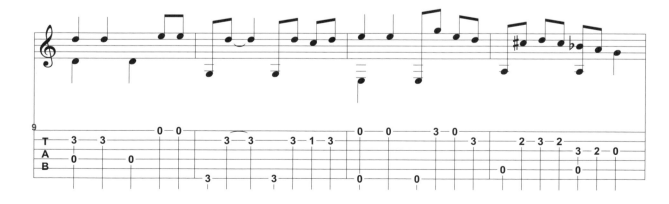

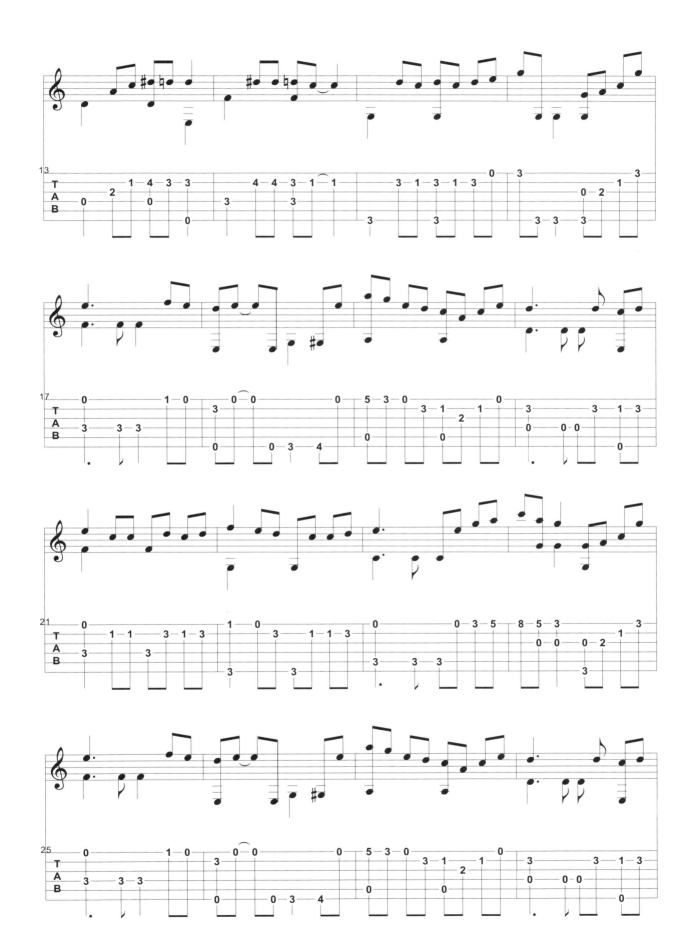

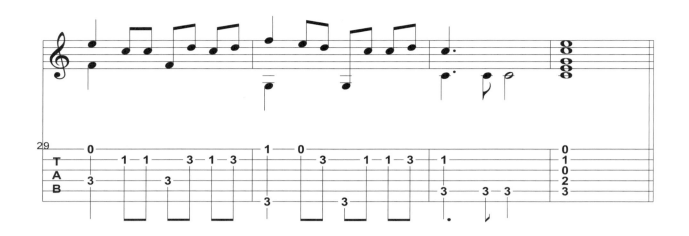

It's Just Love

● 唱 / Misia ● "蜜絲佛陀"化妝品電視廣告曲

Key：C

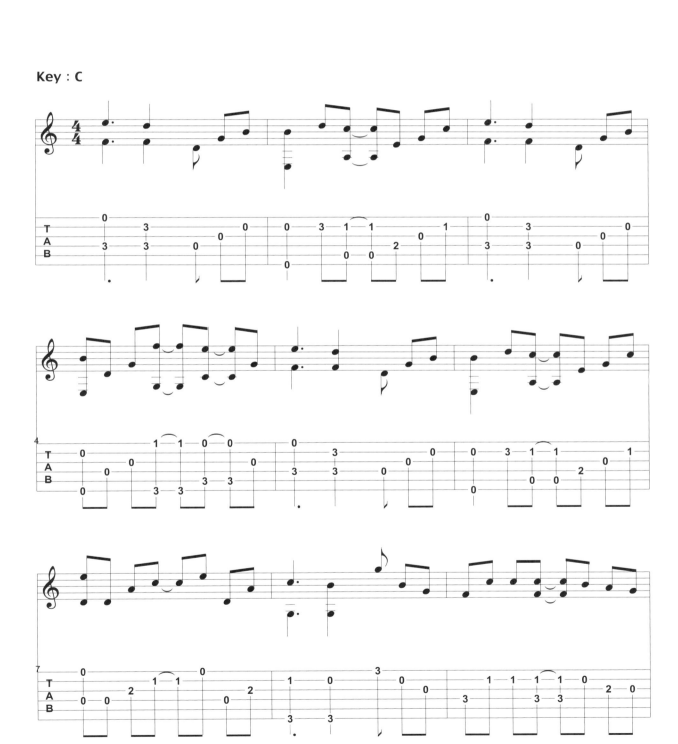

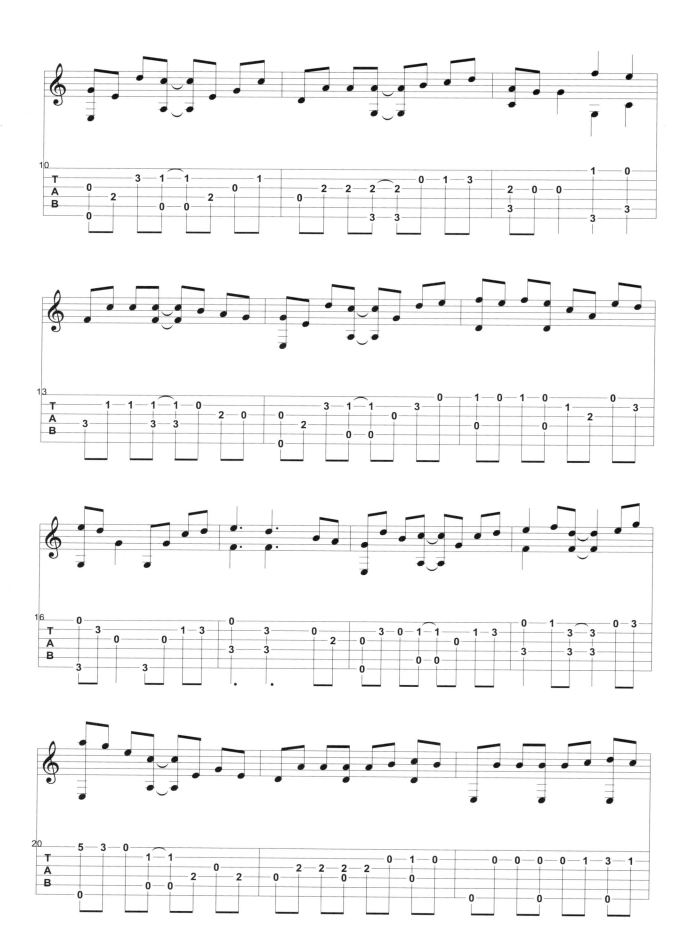

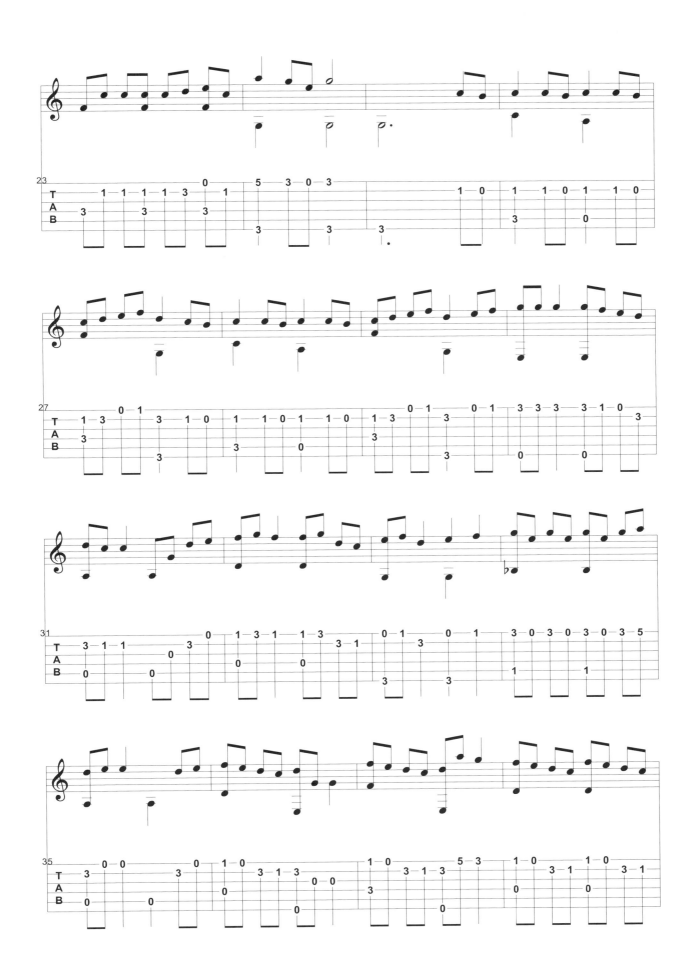

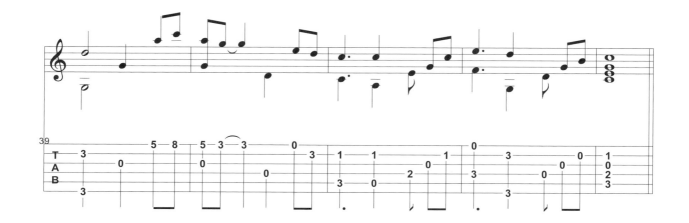

未來へ

● 唱/Kiroro ● 劉若英"後來"、婷婷"右手"原曲翻唱

Key：C

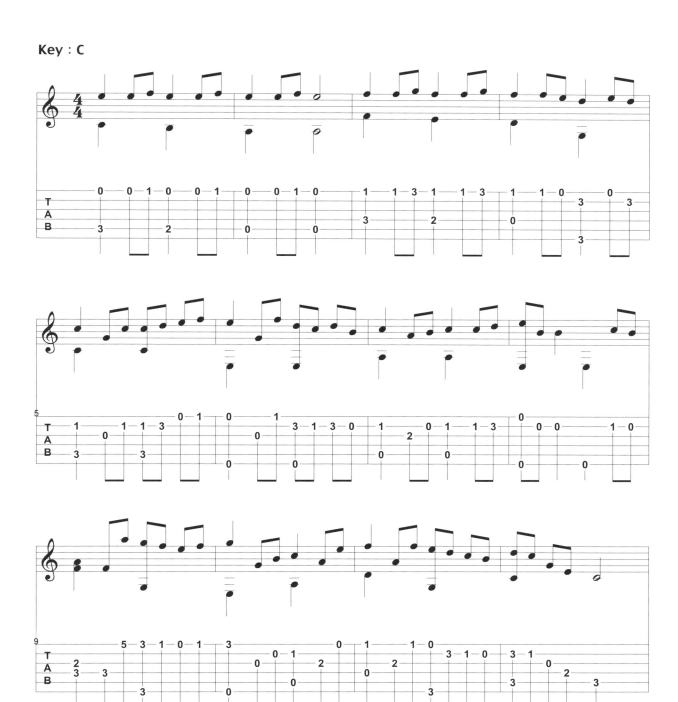

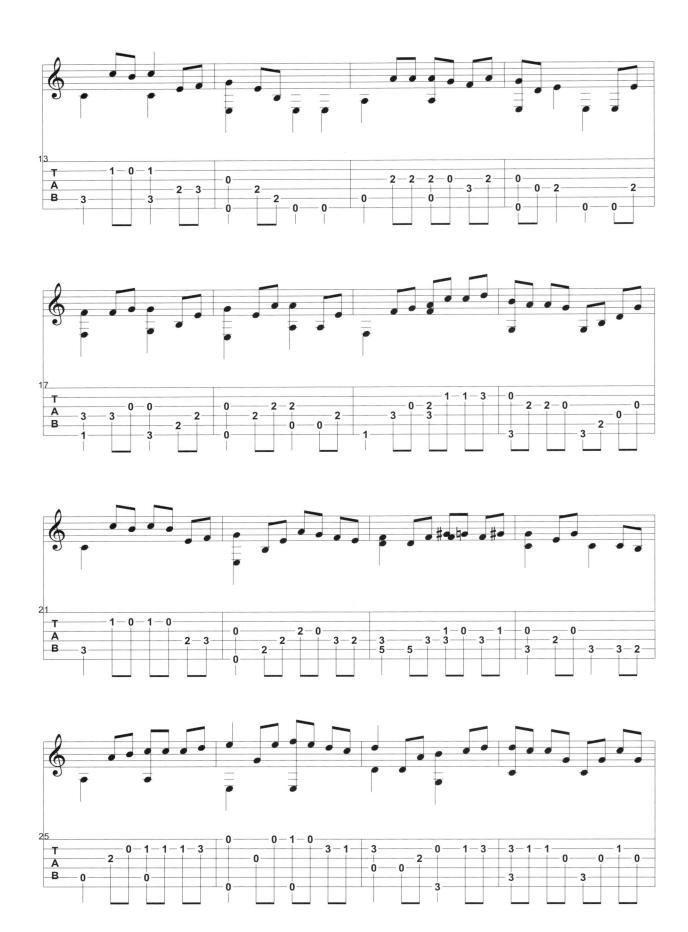

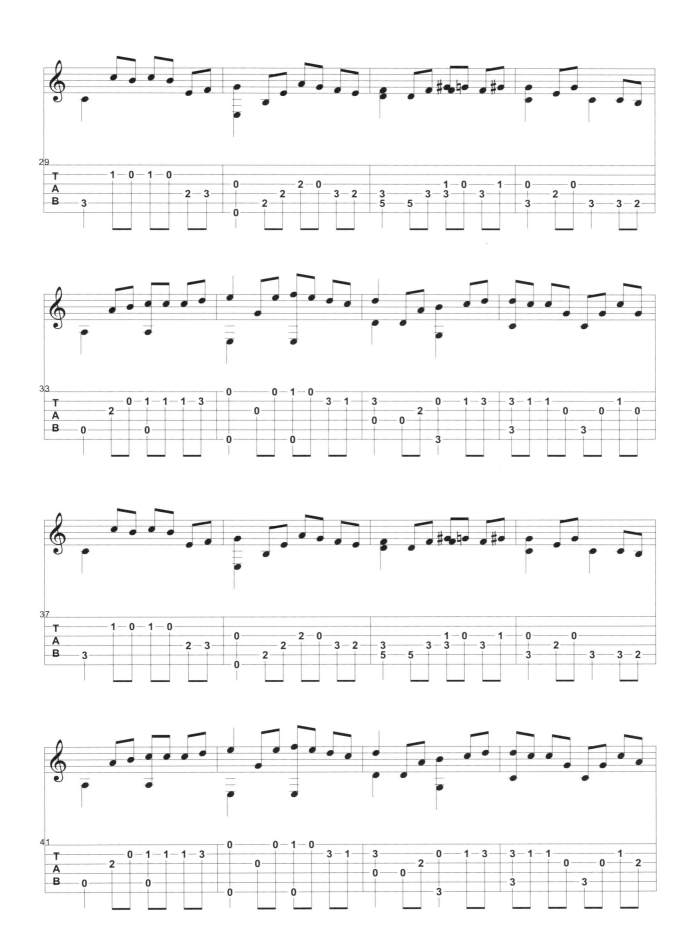

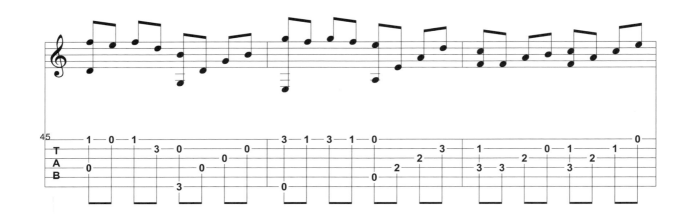

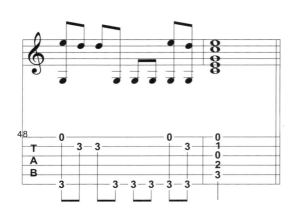

Automatics

● 唱 / 宇多田光 ● 陳慧琳"情不自禁"原曲翻唱

Key：Am

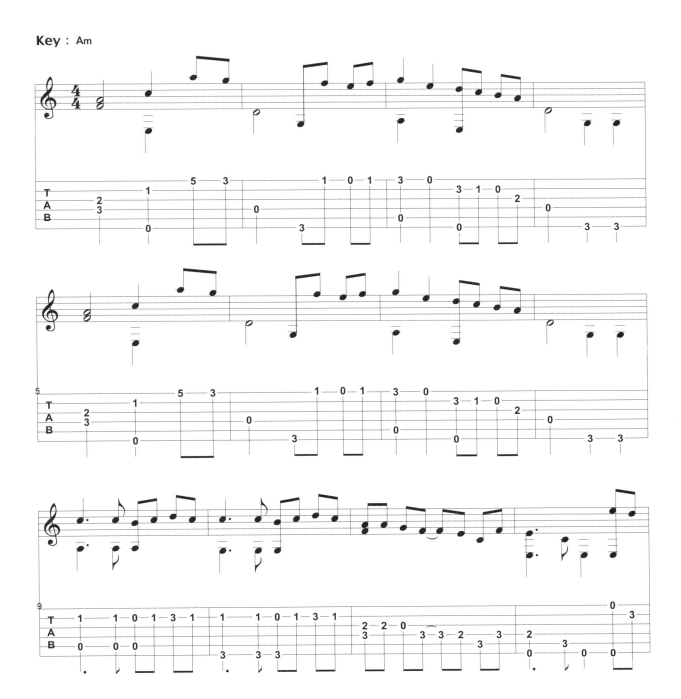

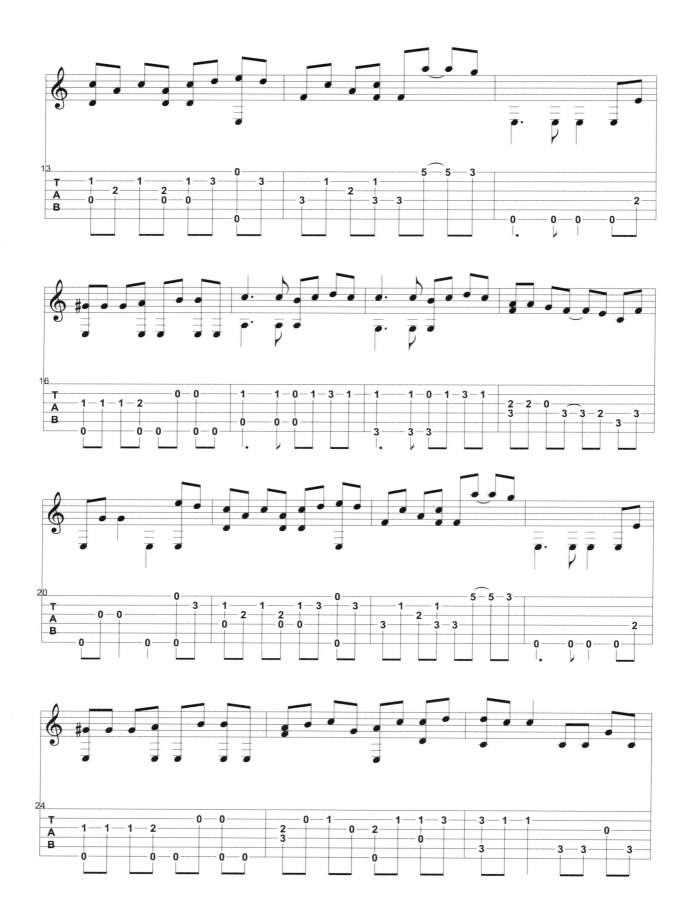

38

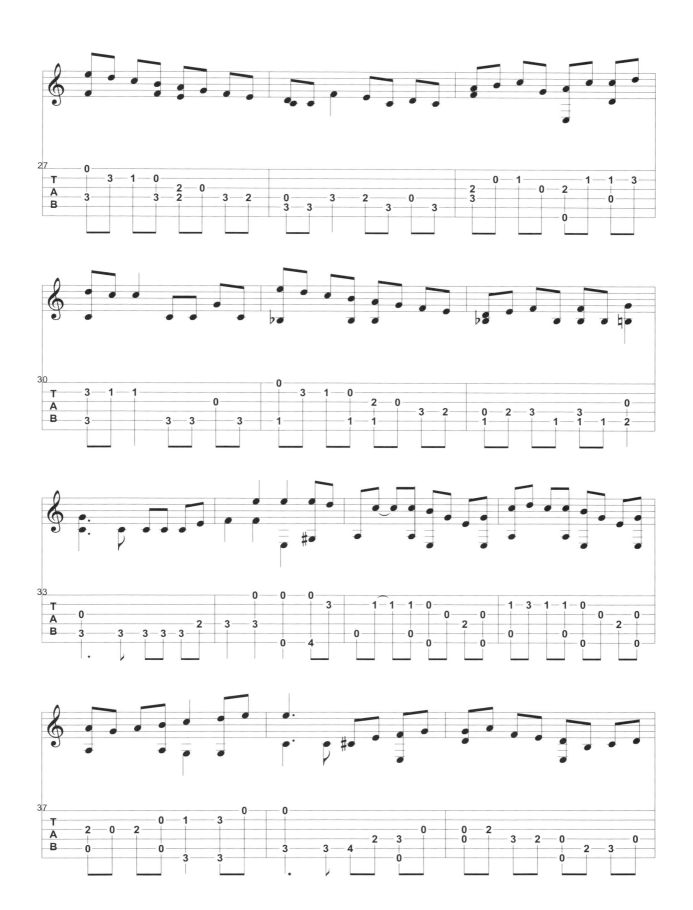

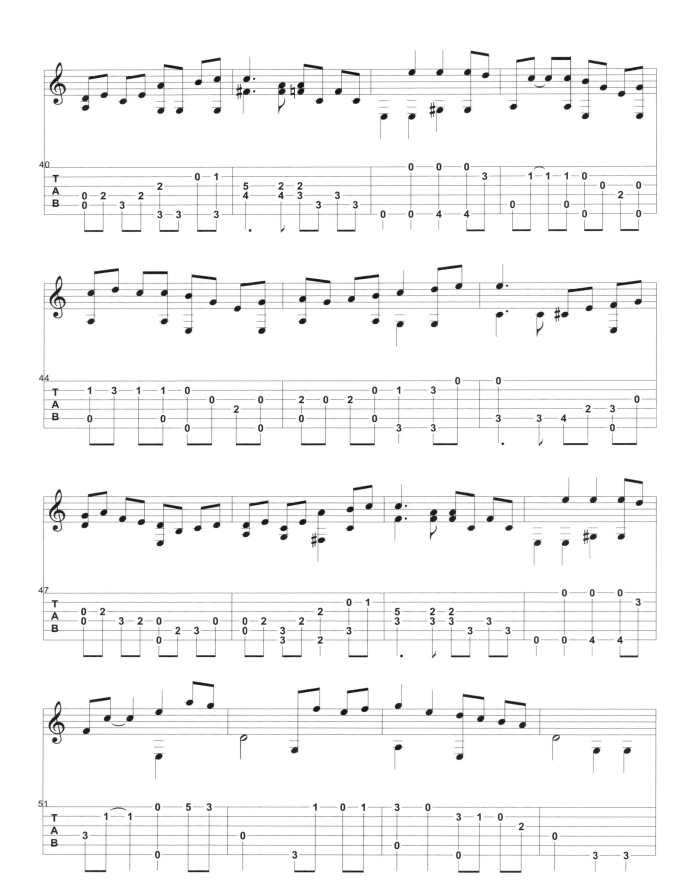

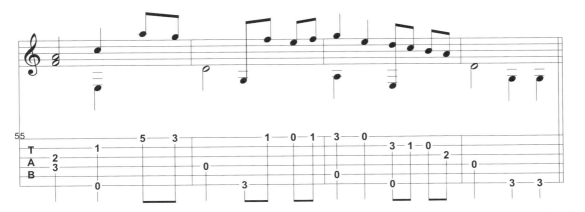

Fade Out

True Love

● 唱 / 藤井郁彌 ● 日劇"愛情白皮書"主題曲

Key：G

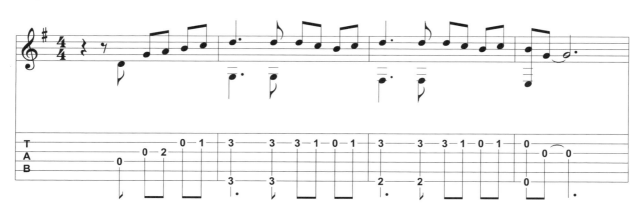

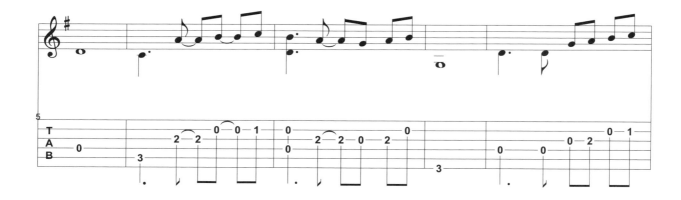

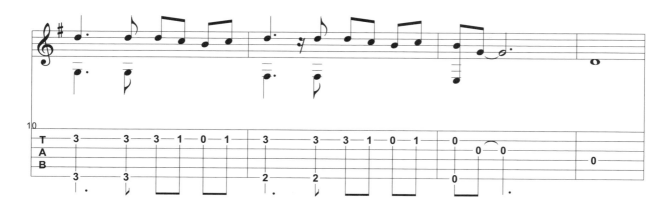

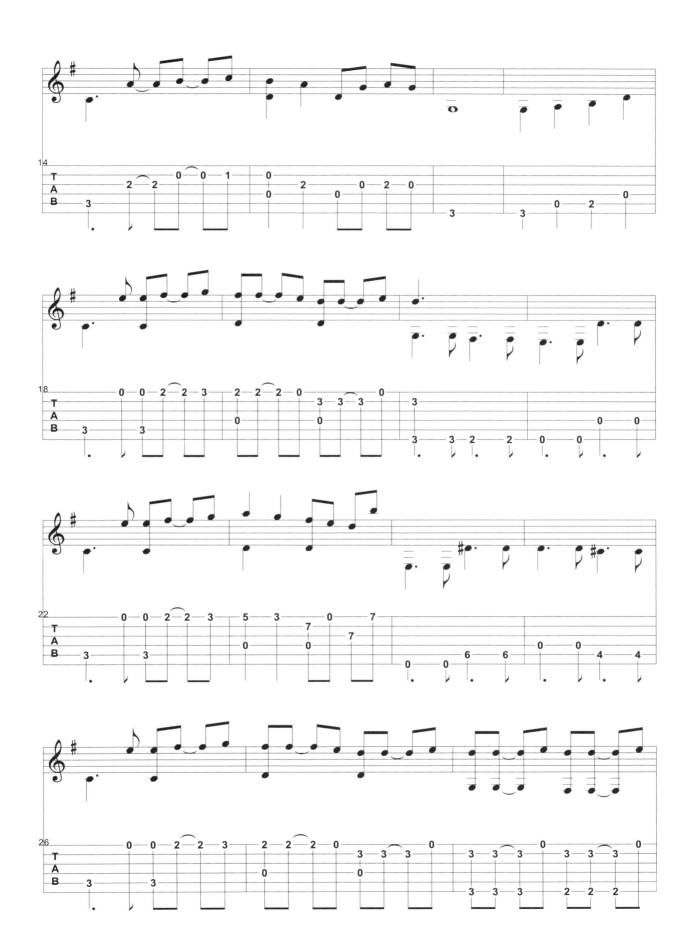

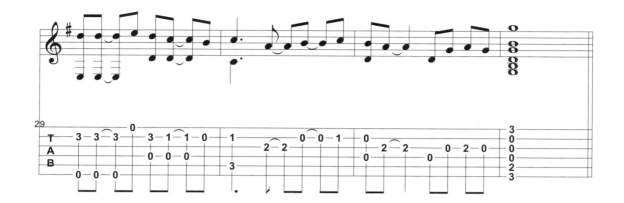

44

愛 的 謳 歌

● 韓劇"火花"主題曲

Key：C

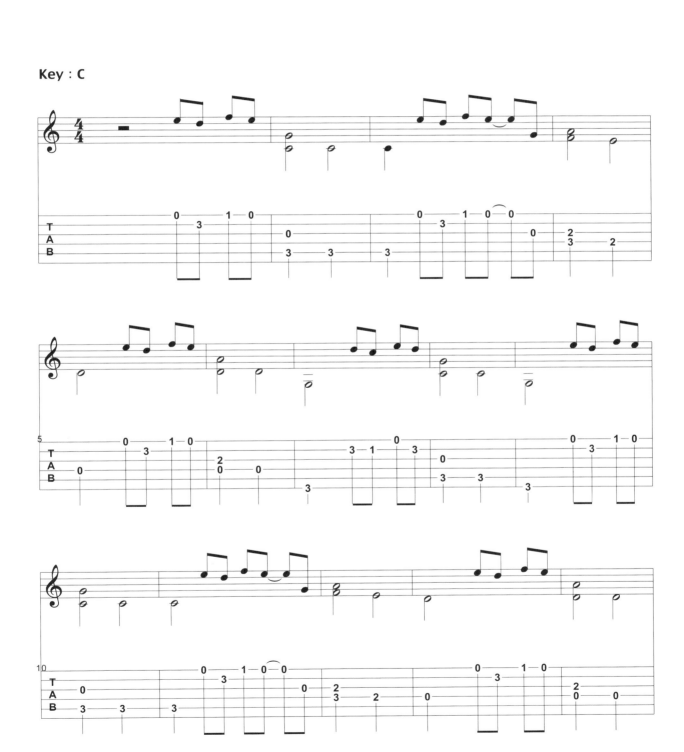

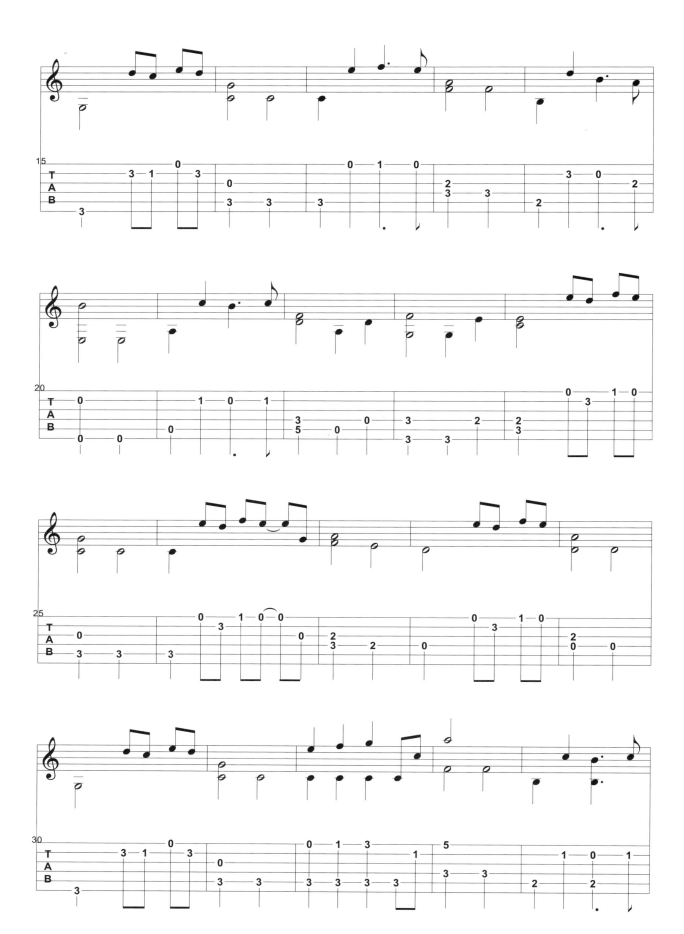

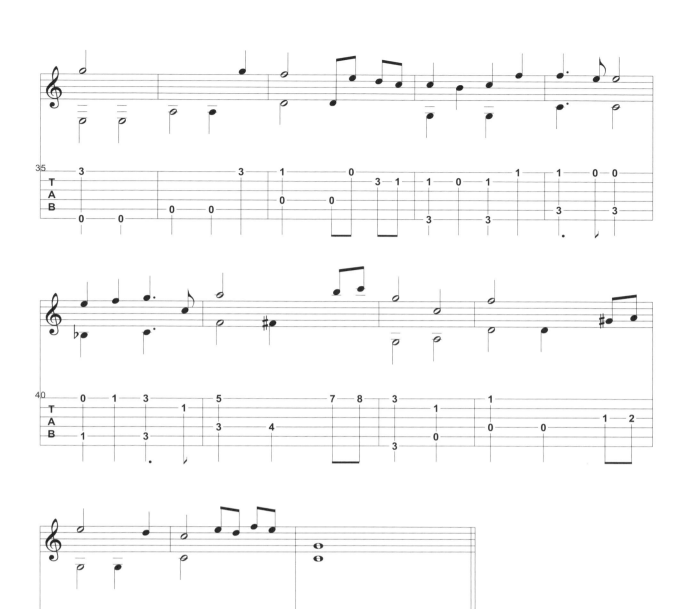

First Love

● 唱 / 宇多田光 ● 日劇"魔女的條件"主題曲

Key：C

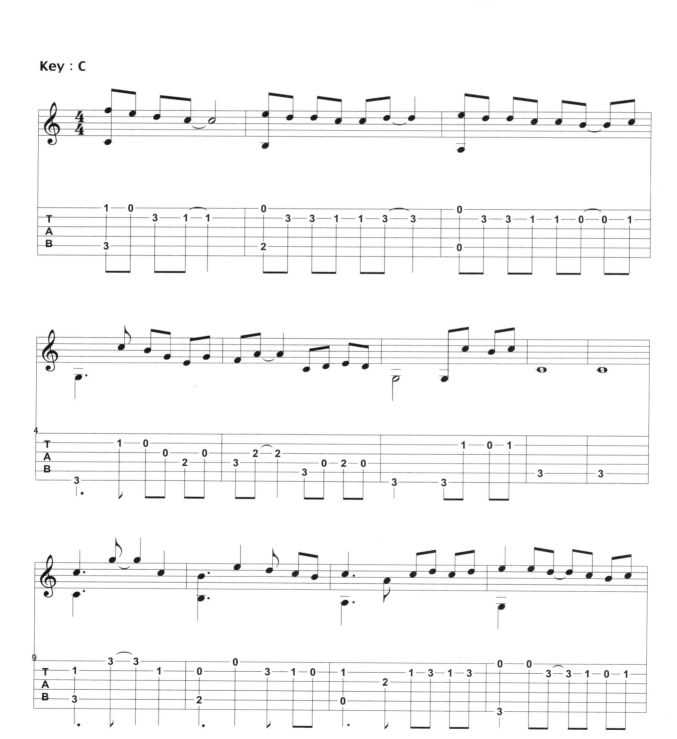

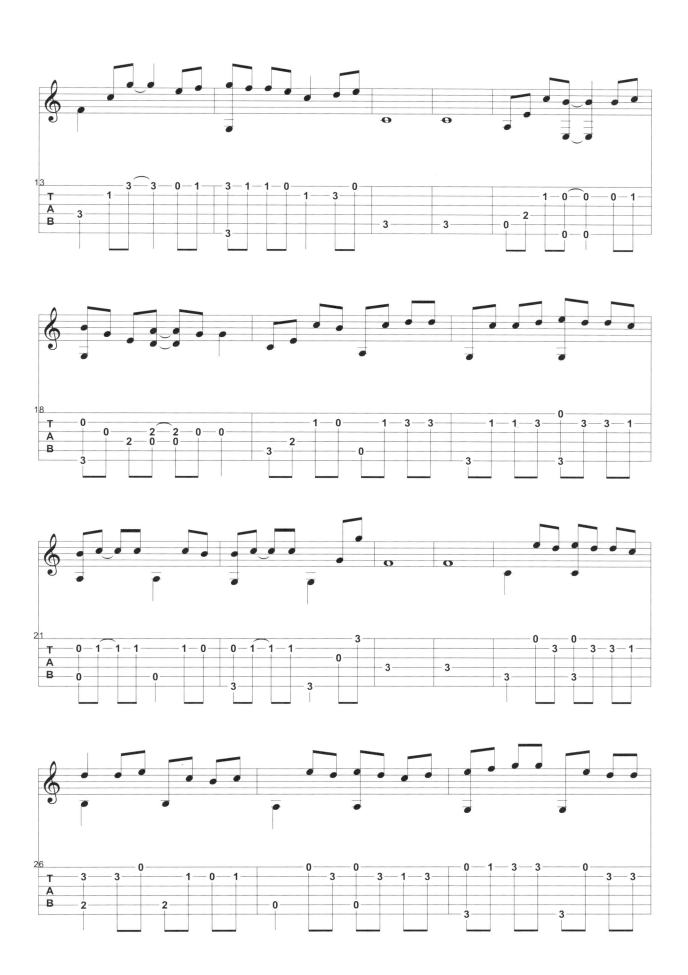

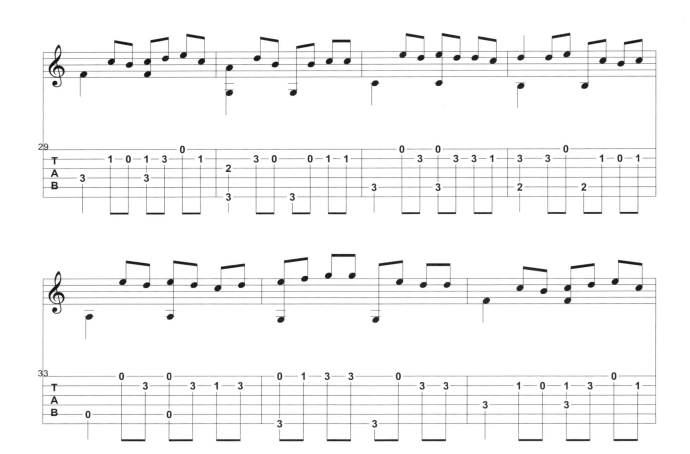

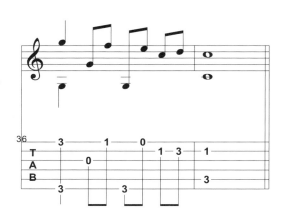

君がいるだけで
（只要有你）

● 唱 / 米米Club ● 日劇"難得有情人"主題曲、張學友"愛你"原曲翻唱

Key : C

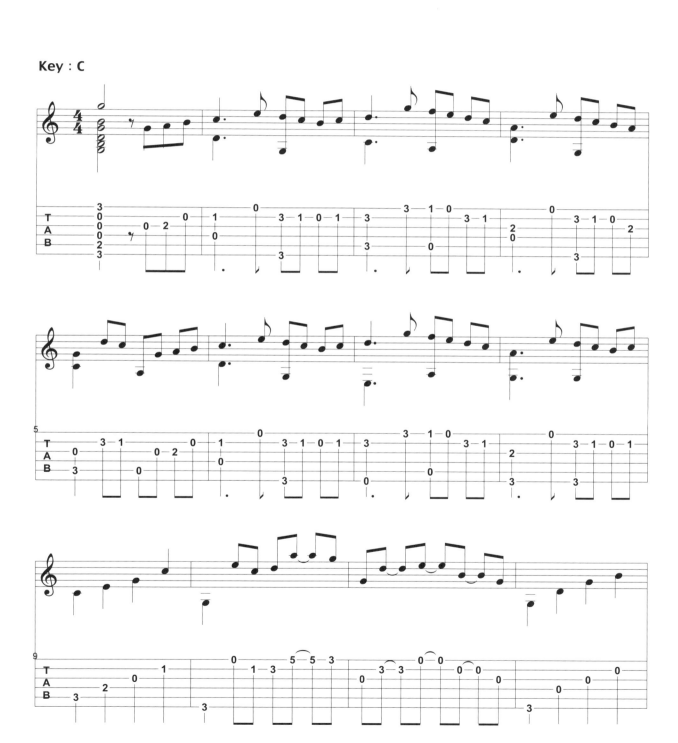

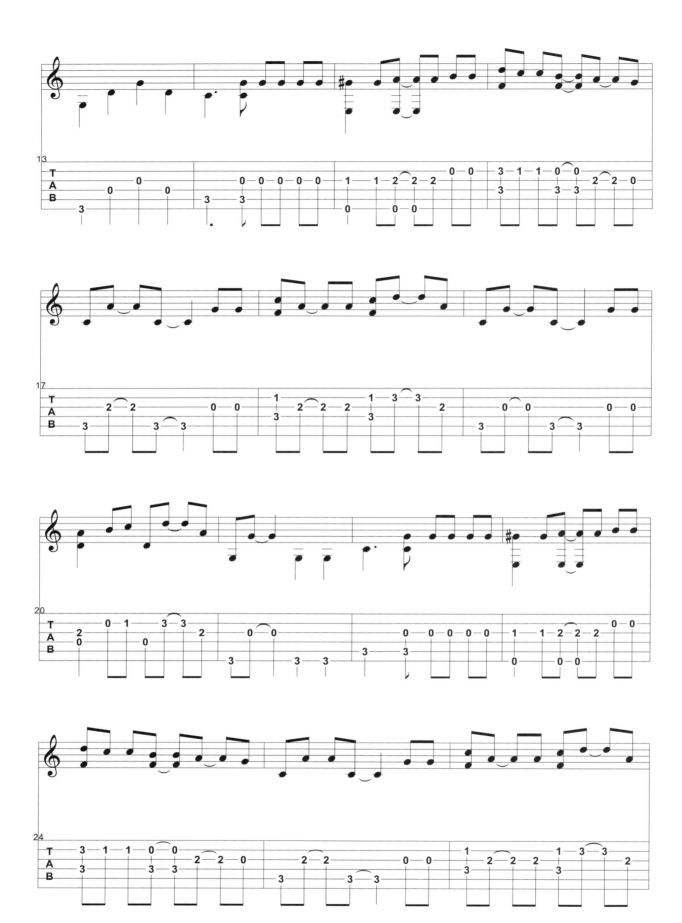

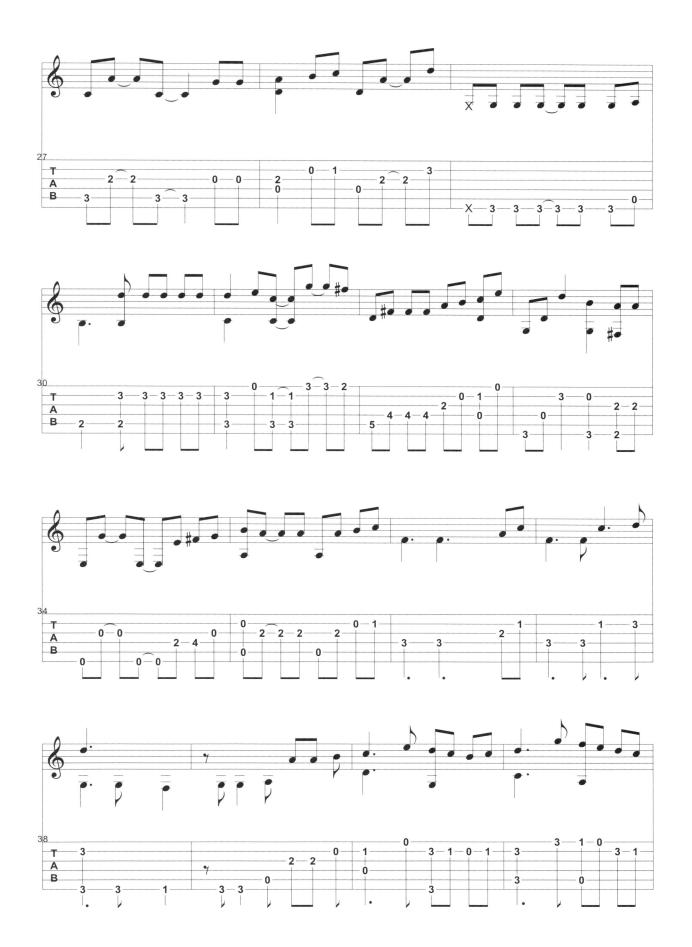

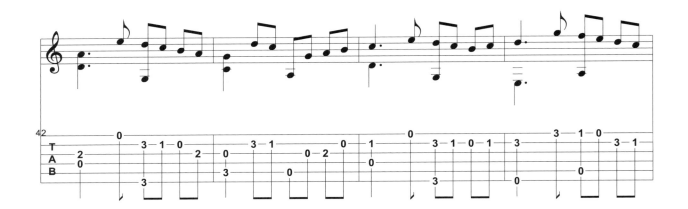

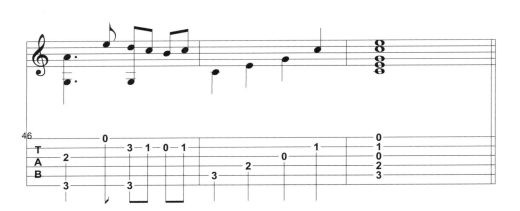

54

Say Yes

● 唱 / 恰克與飛鳥 ● 日劇"101次求婚"主題曲

Key：E

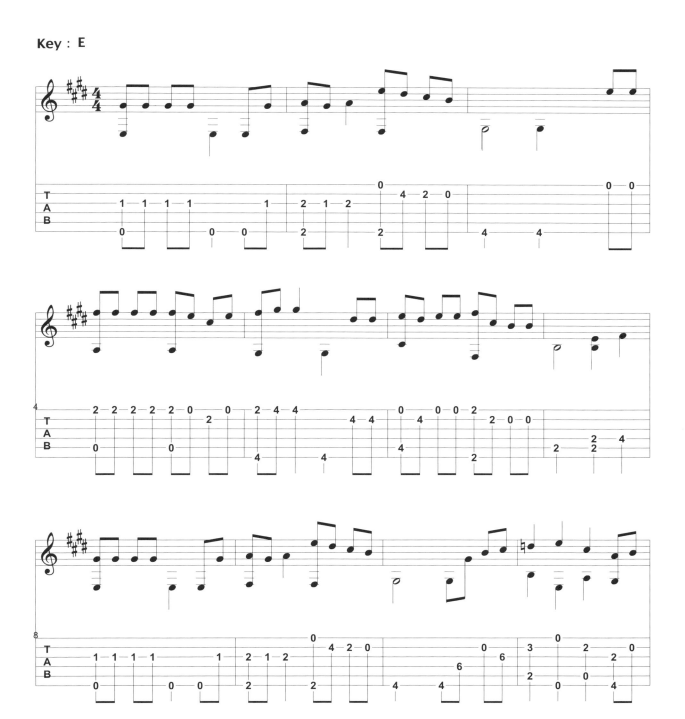

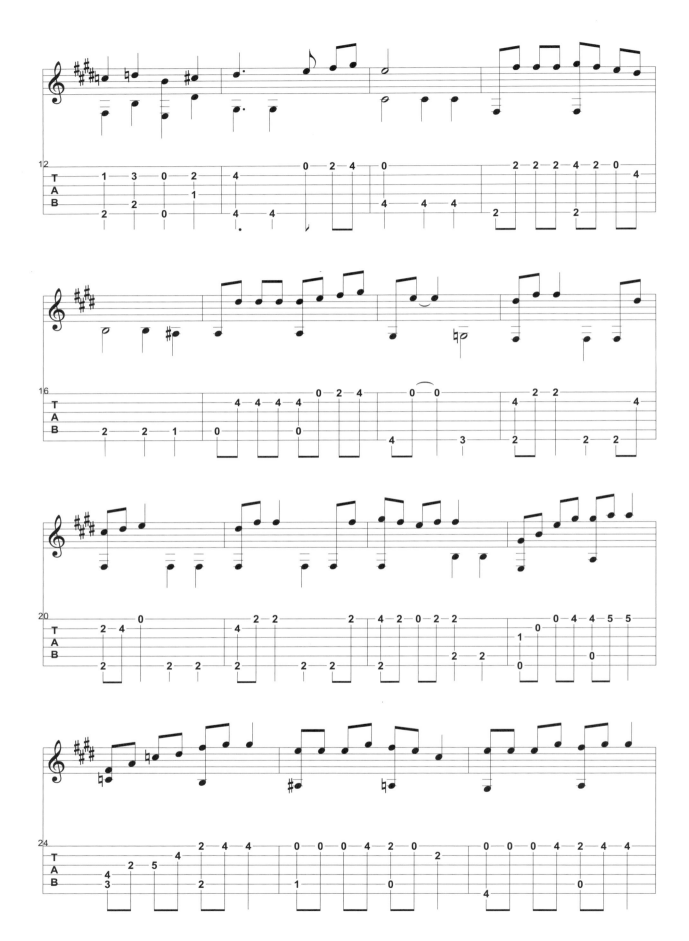

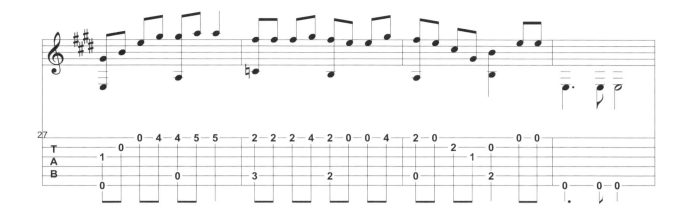

邂逅

● 韓劇"情定大飯店"主題曲

Key：F→G→E

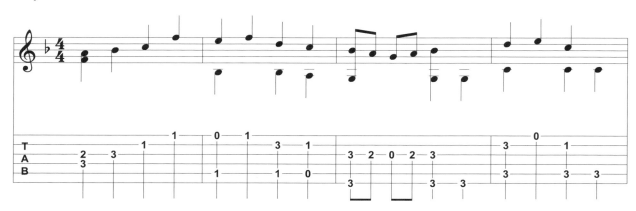

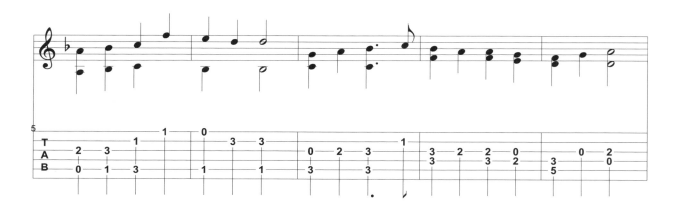

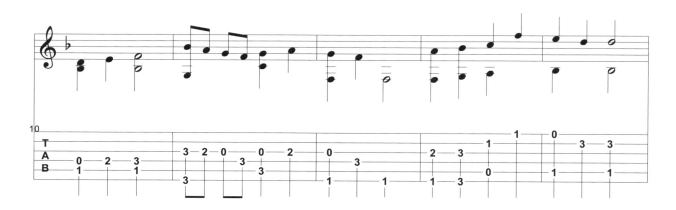

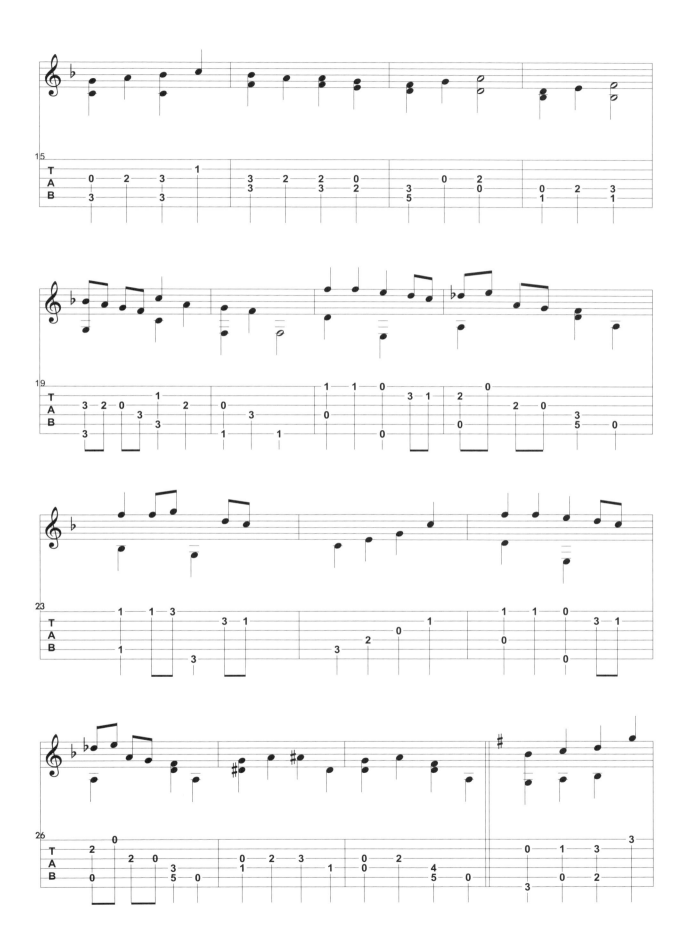

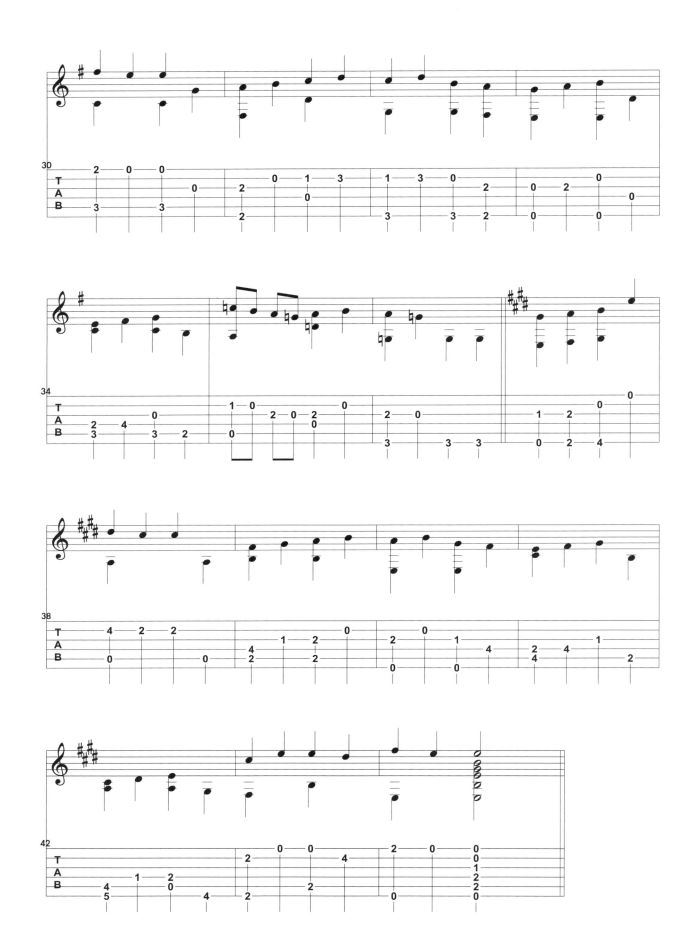

Love Love Love

● 唱／Dreams Come True ● 日劇"跟我說愛我"主題曲

Key：C

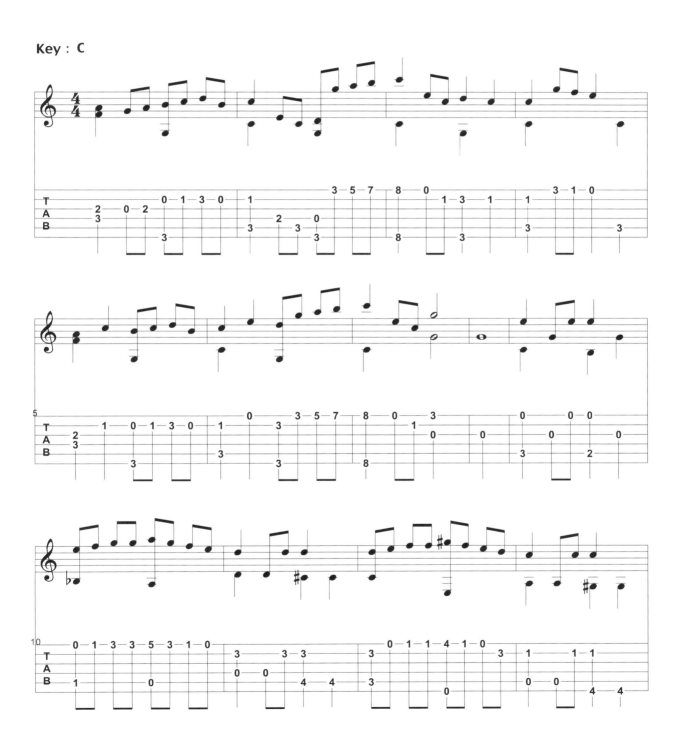

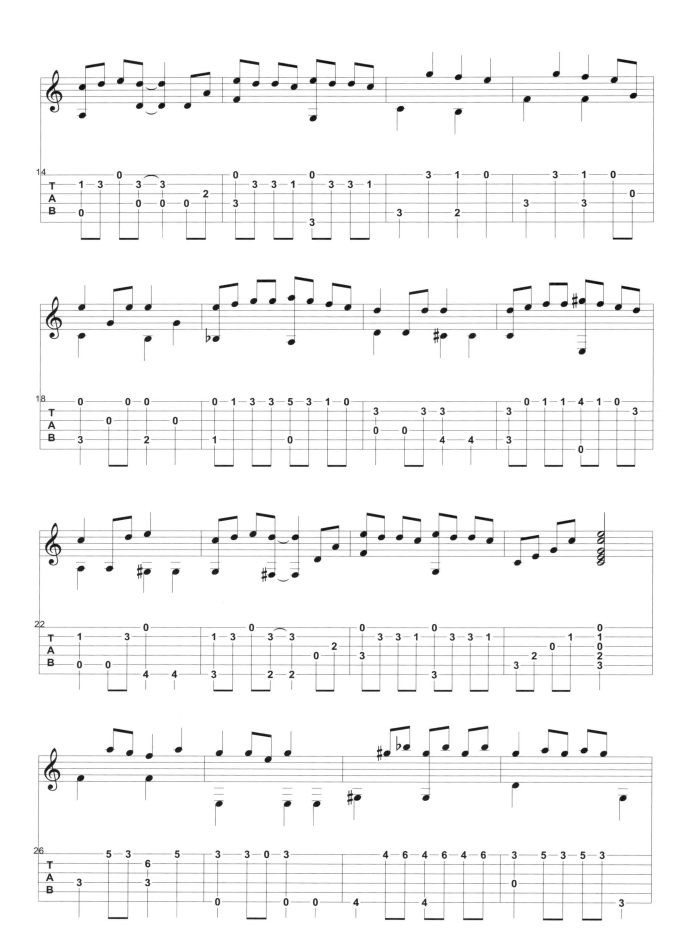

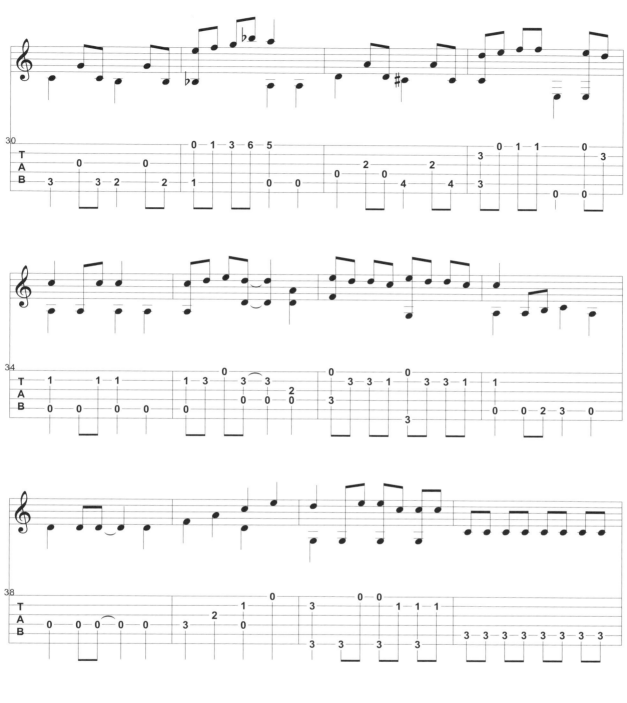

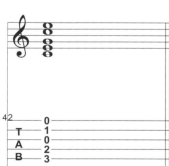

I For You

● 唱／Luna Sea 月之海 ● 日劇"神啊！請多給我一些時間"主題曲

Key： **Am**

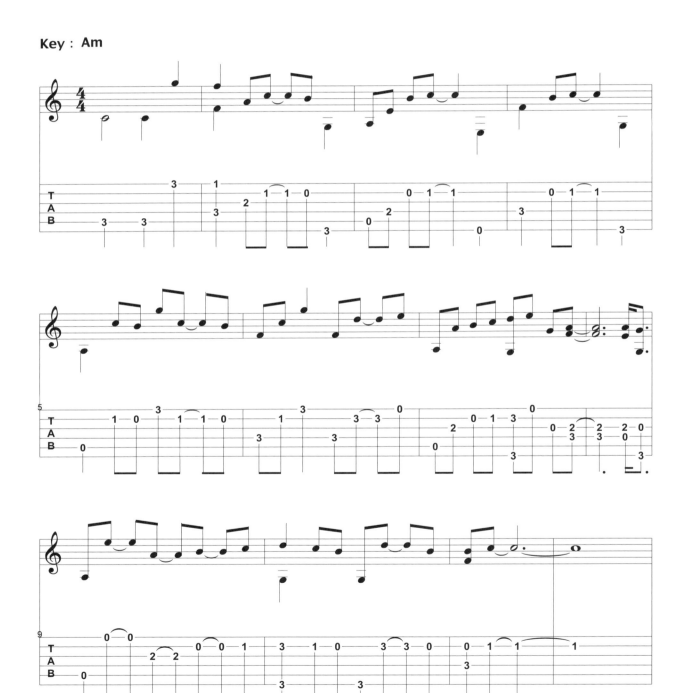

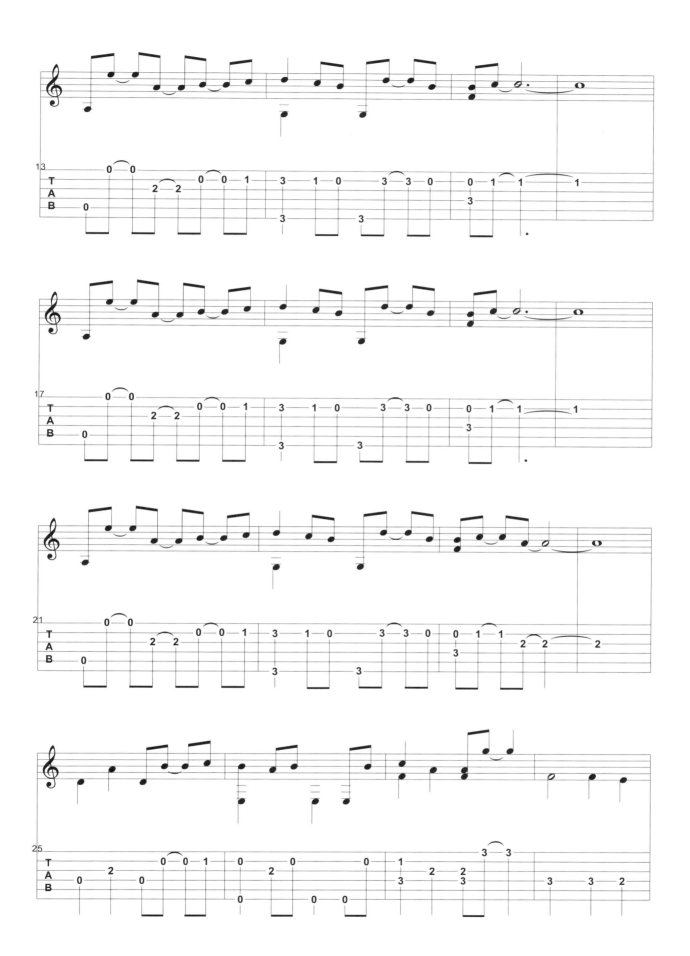

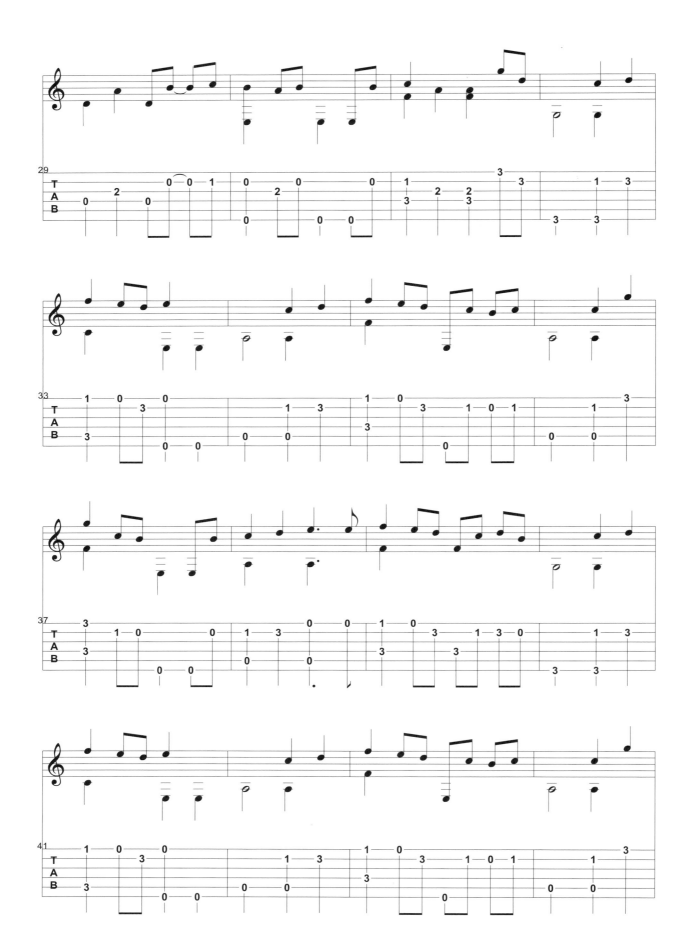

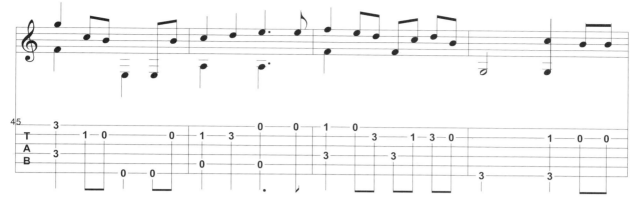

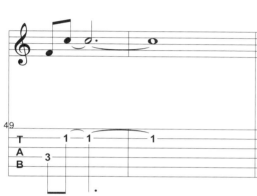

編曲版

曲譜

編曲版

Believe

分離是情人間最折磨的考驗，
我要你帶著我的味道，
用潛意識回應我的思念，輕吻後說再見，
只餘下Believe...

● 唱／Misia ● 温嵐"愛太急"原曲翻唱

Key : G♭　♩ = 90

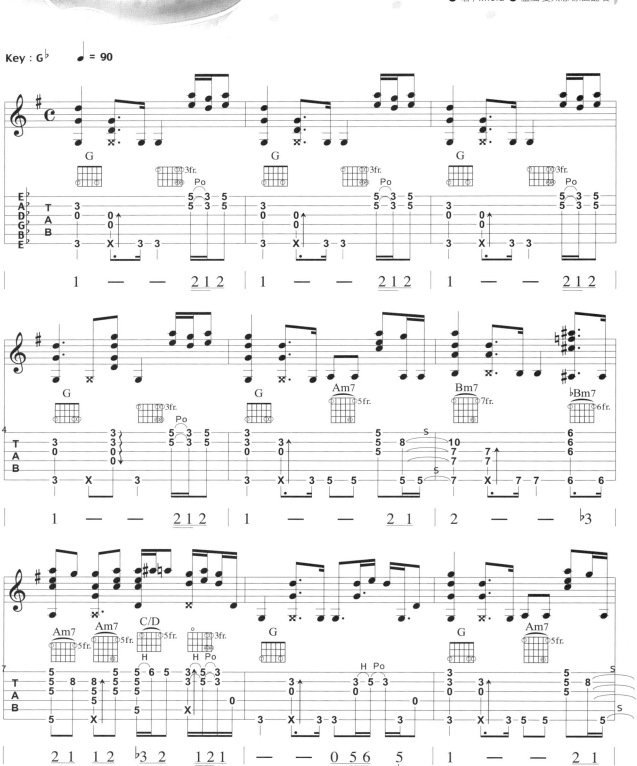

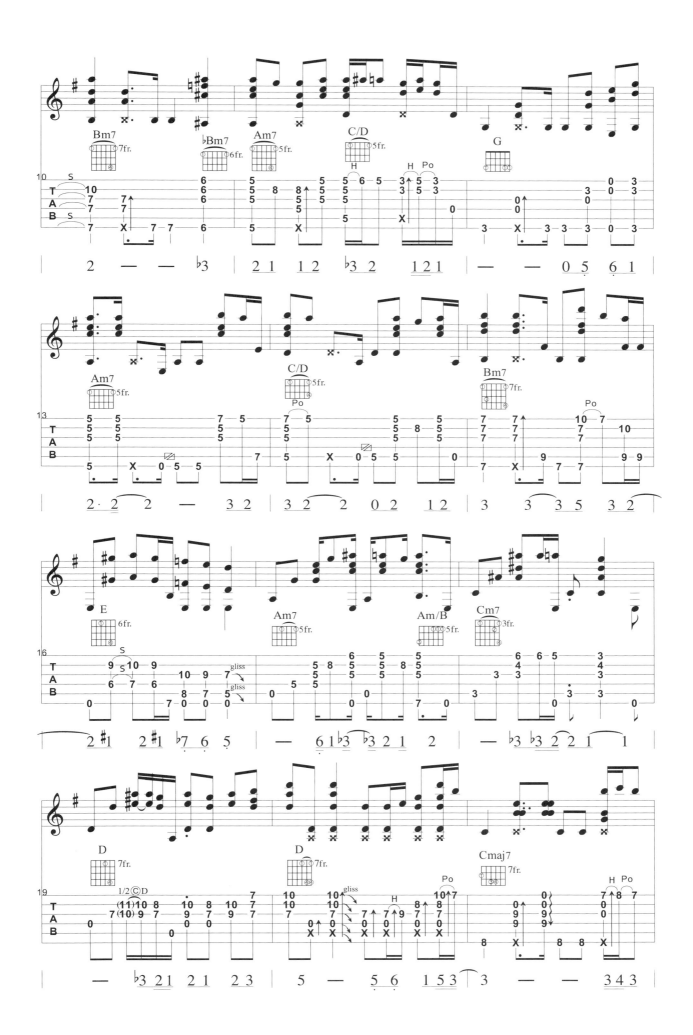

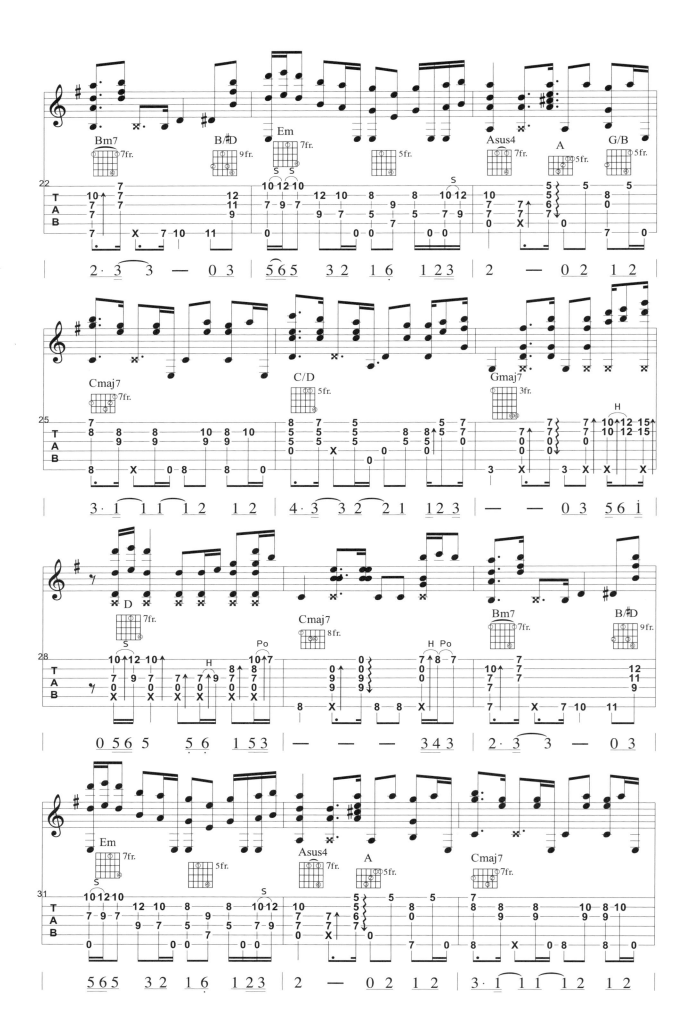

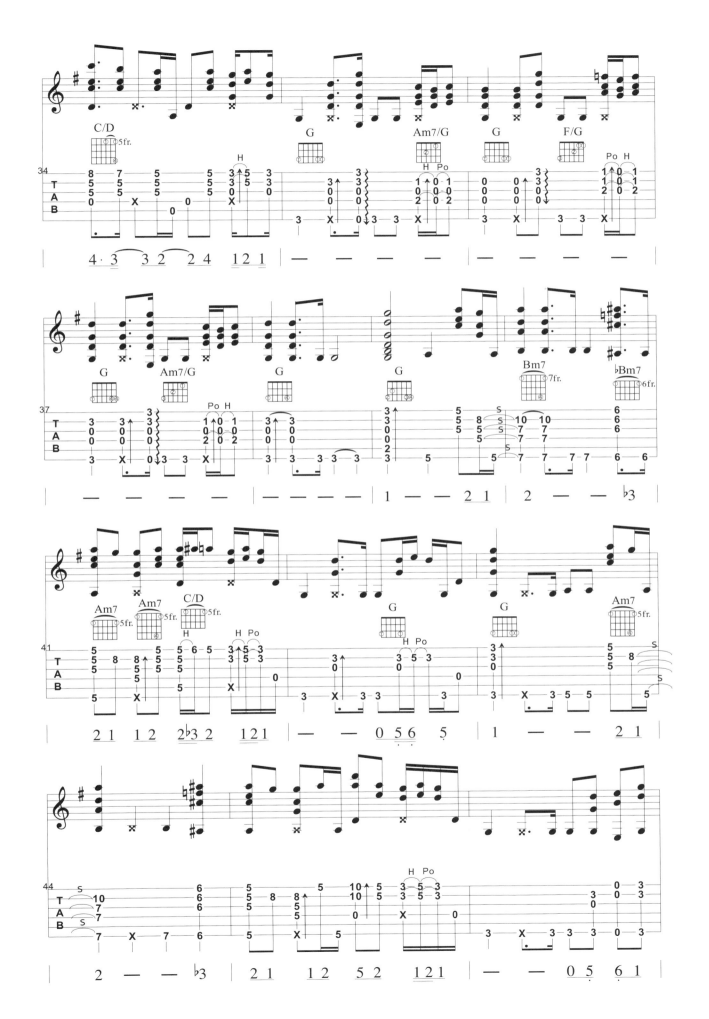

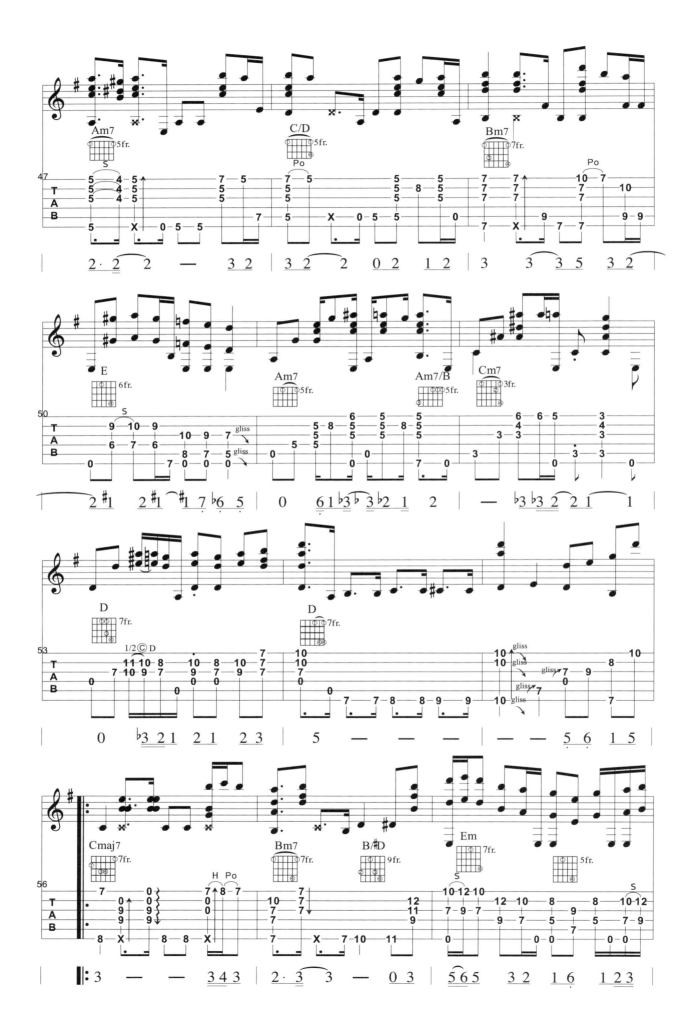

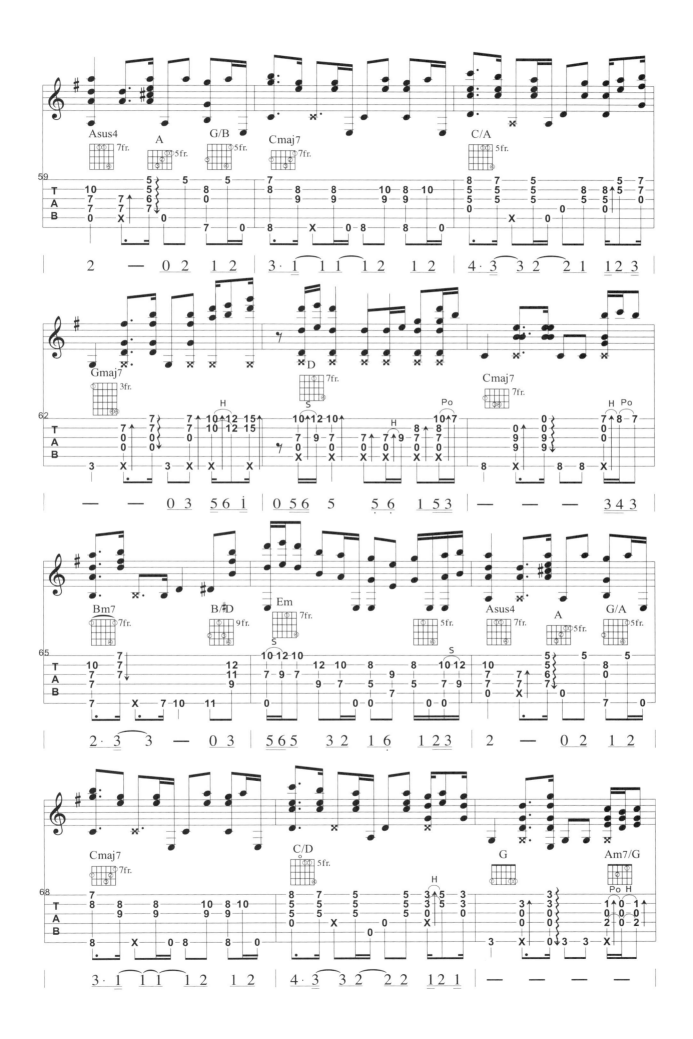

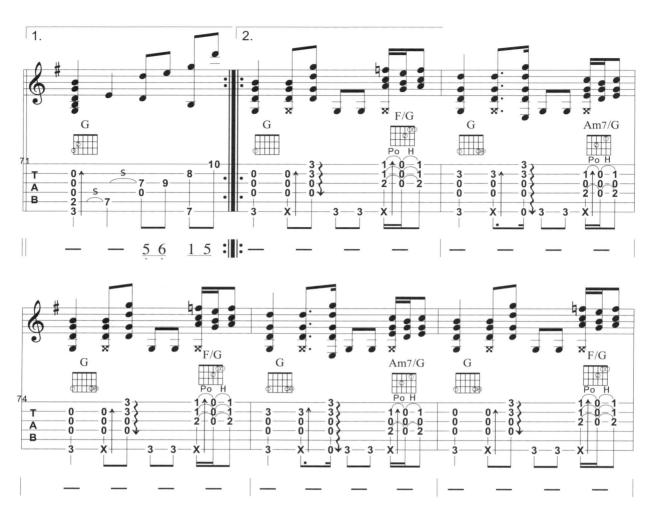

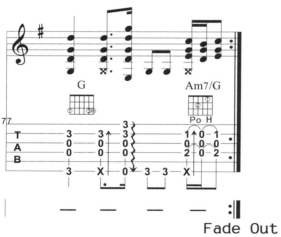

Fade Out

It's just love

那是一種難以言語的感受。
就像夏日在海濱臨著舒爽的海風、深冬浸沐在
暖燒的溫泉，
如果僅能以一字形容，那，是「愛」吧！

● 唱 / Misia ● "蜜絲佛陀"化妝品廣告曲

Key : E♭ Capo : 3 ♩ = 80

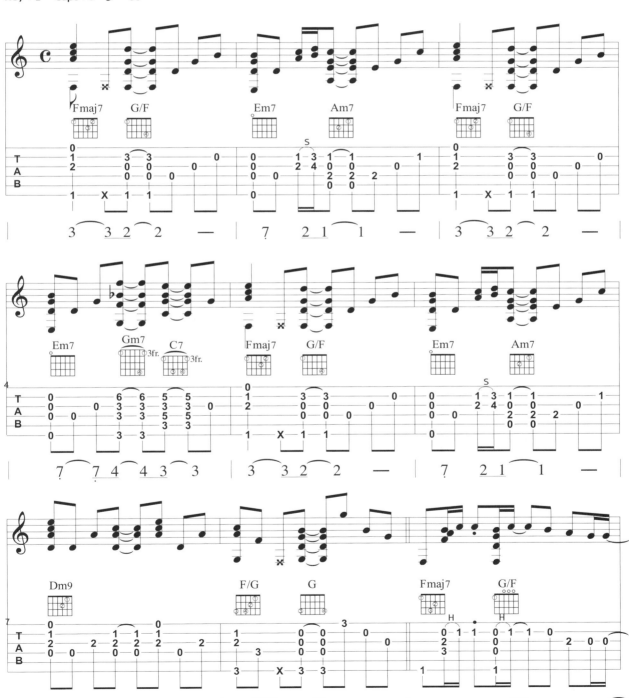

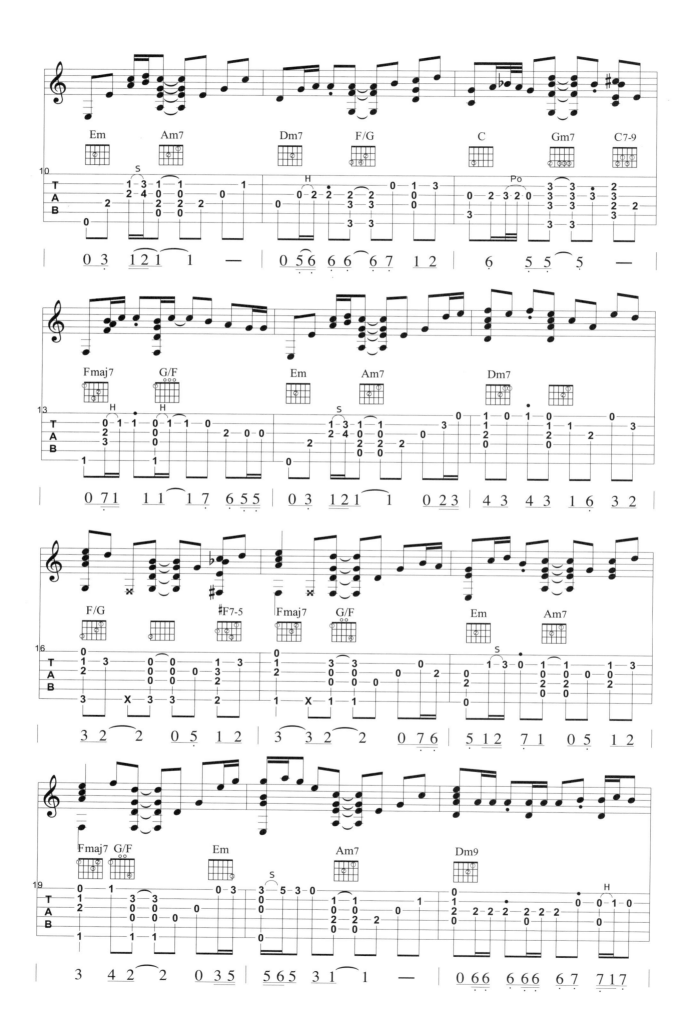

78

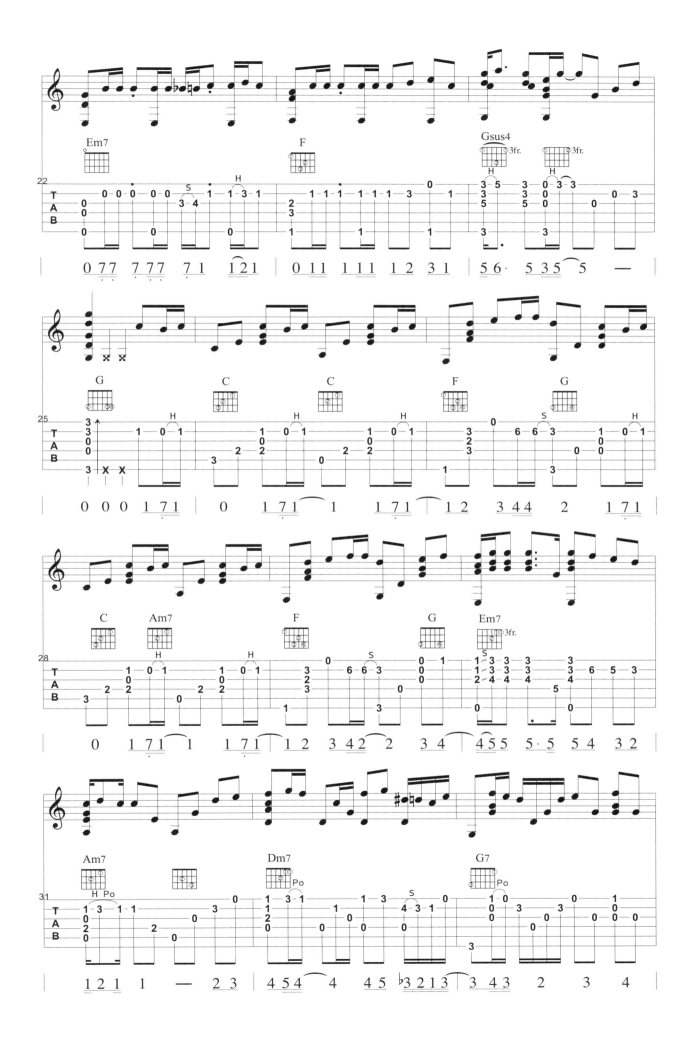

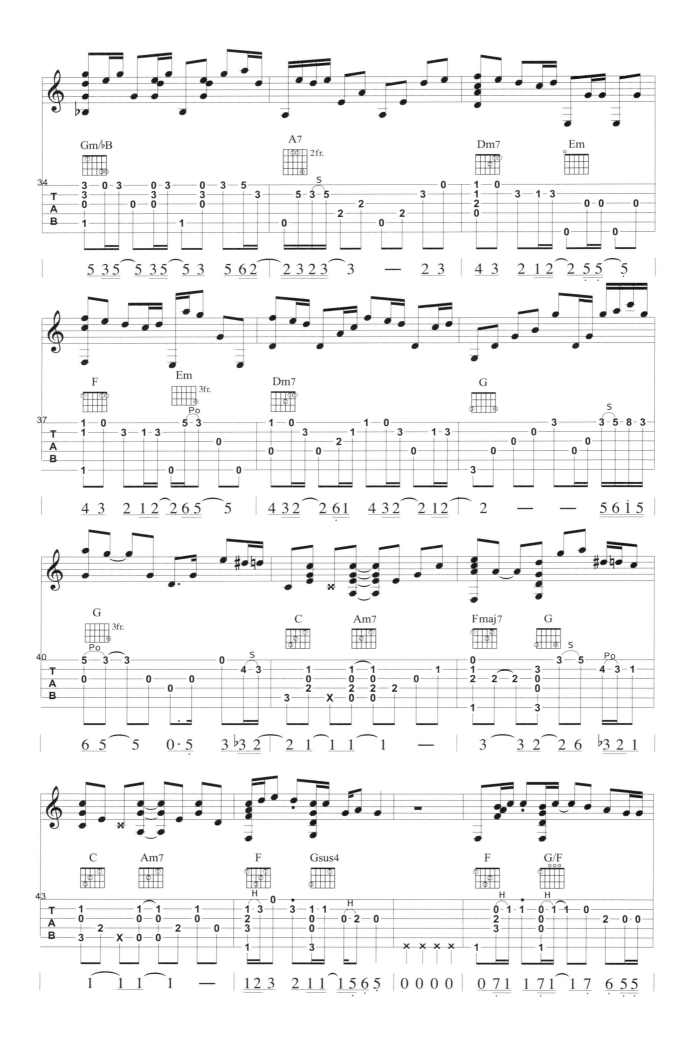

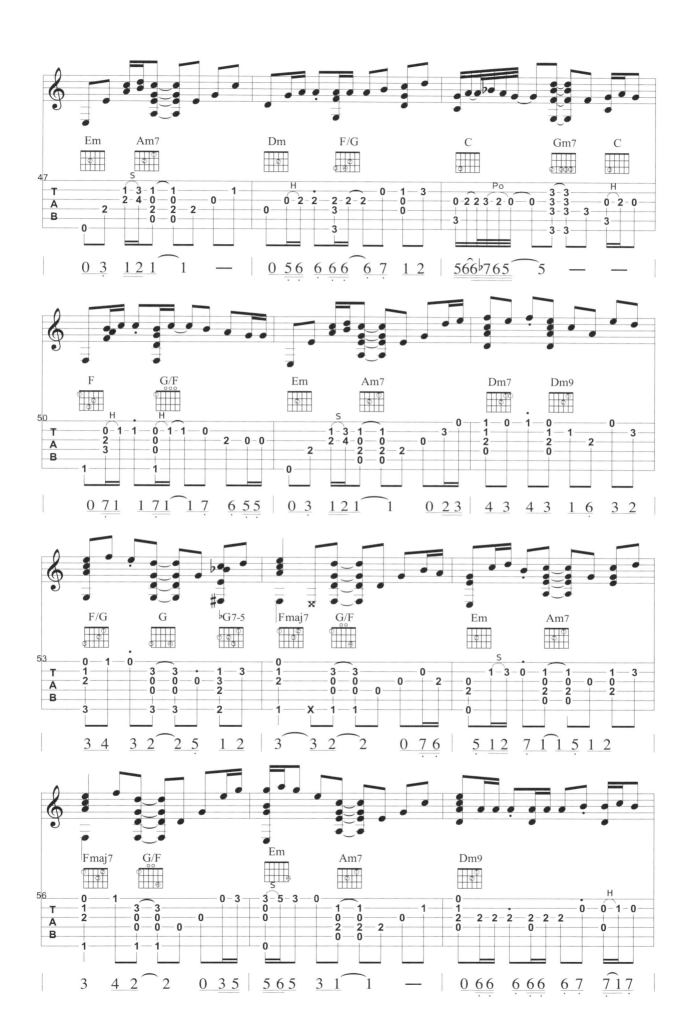

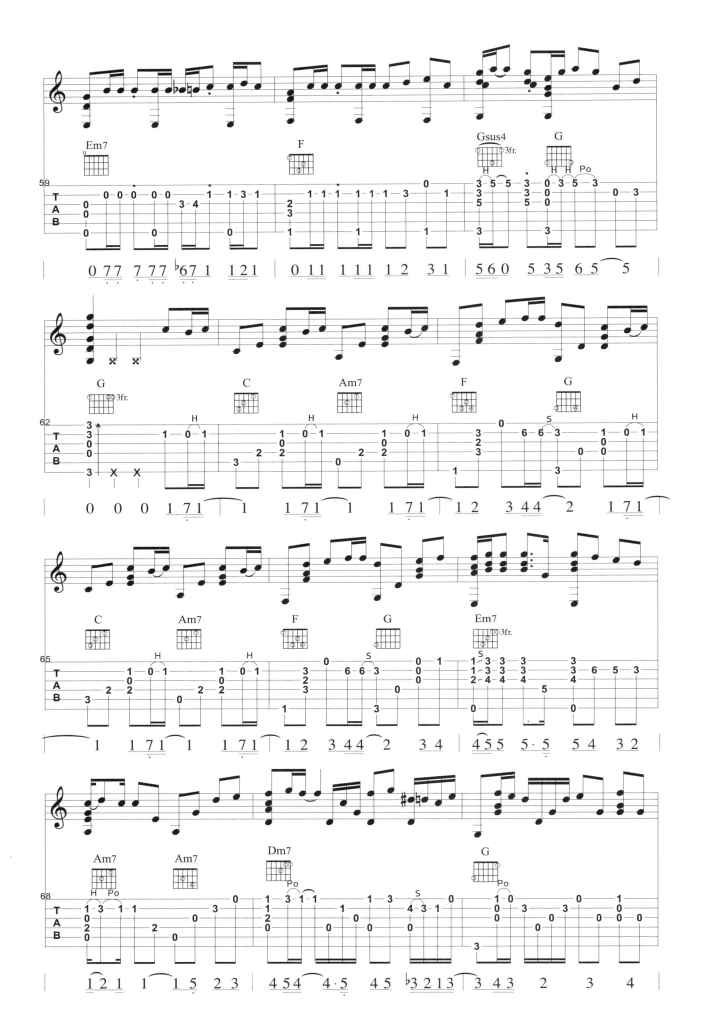

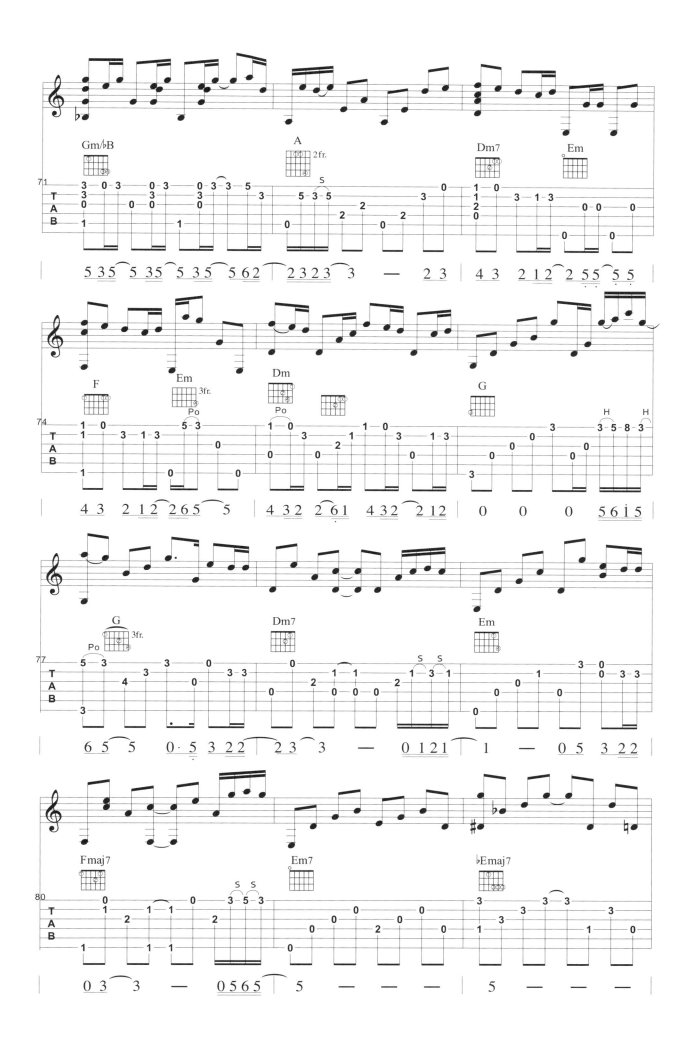

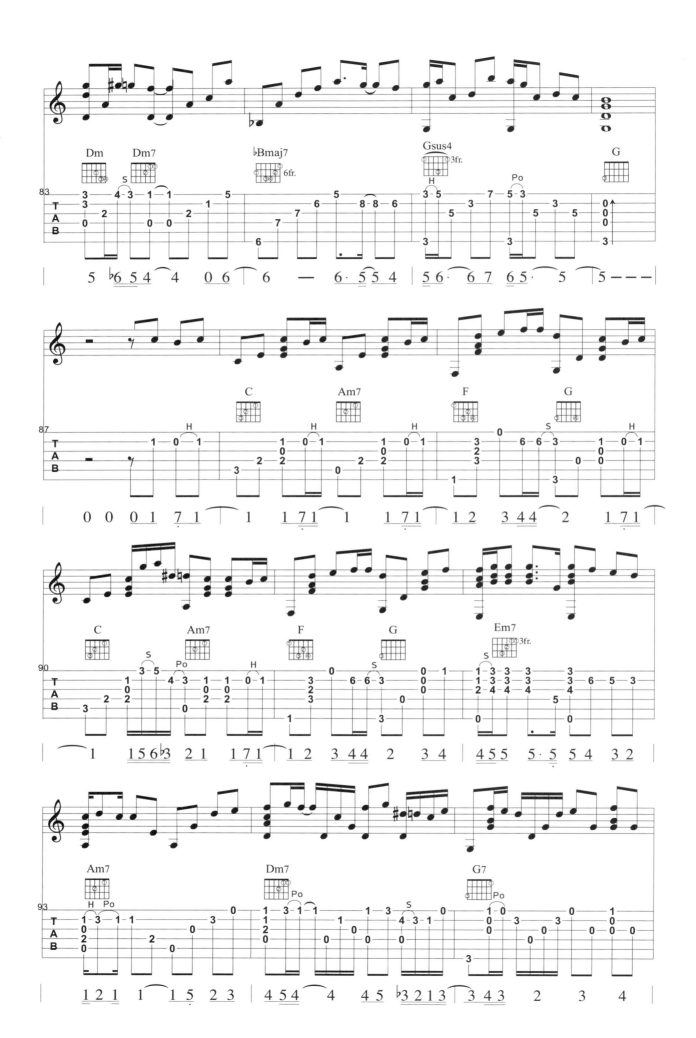

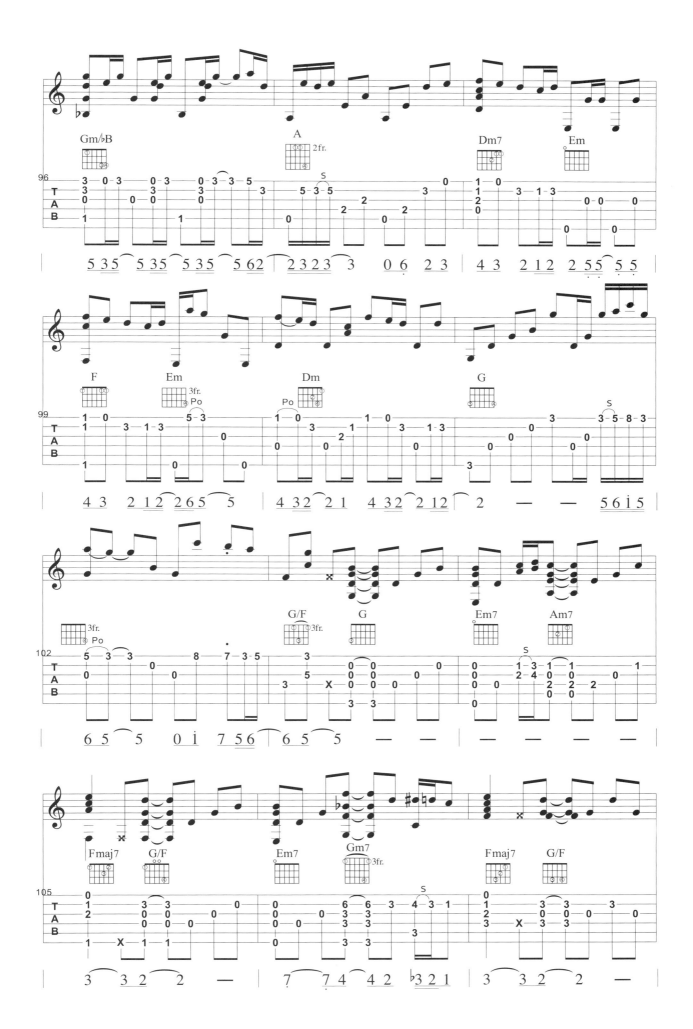

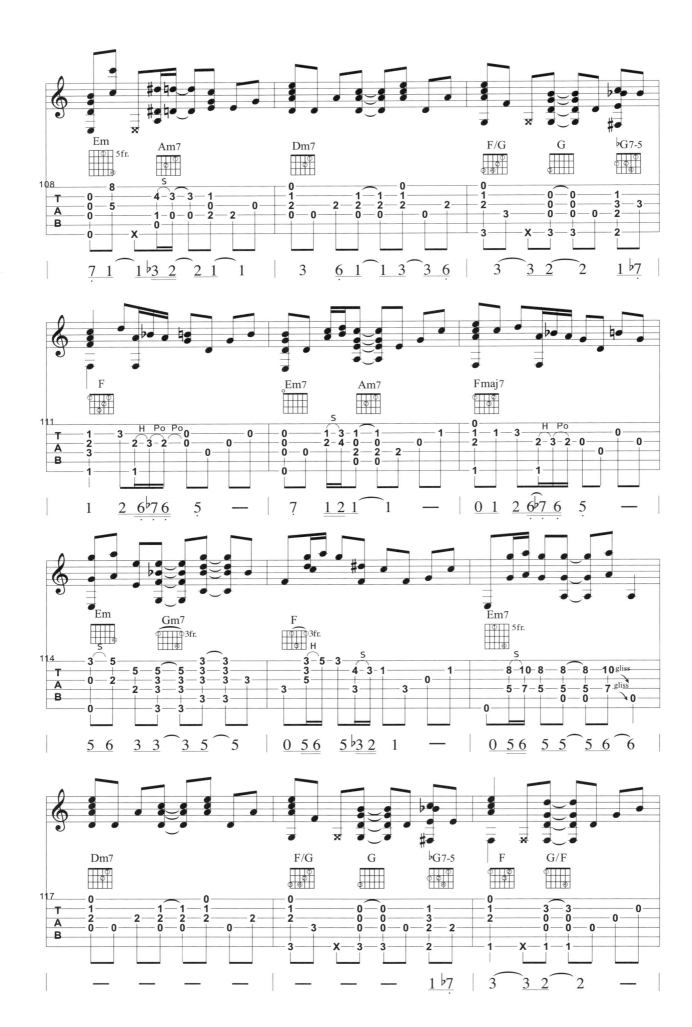

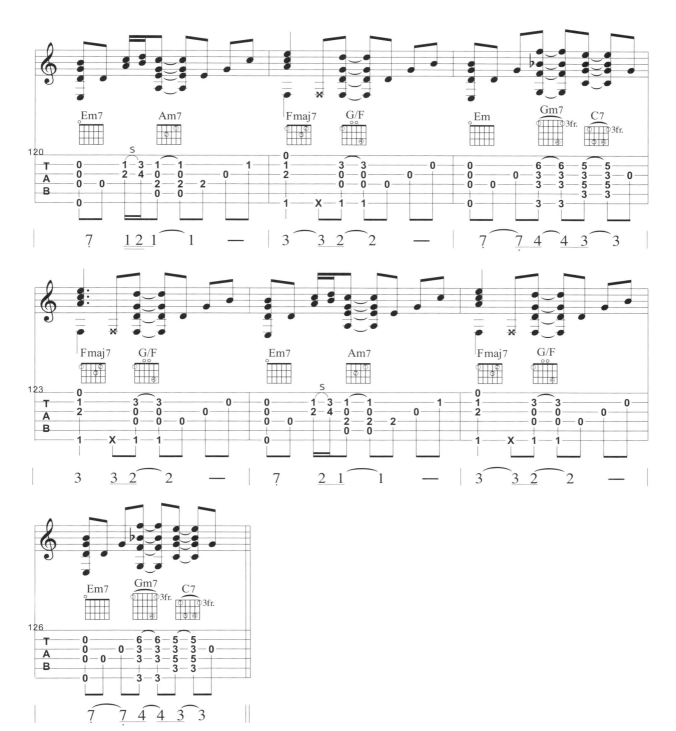

Fade Out

未來へ

不意散落一地的相片，抖開心靈深處的記憶地圖。
過去太過專注於愛情複雜的枝微末節，
直到今天，隔著一定的距離，
我終於看清地圖的全貌。

● 唱／Kiroro ● 劉若英"後來"、婷婷"右手"原曲翻唱

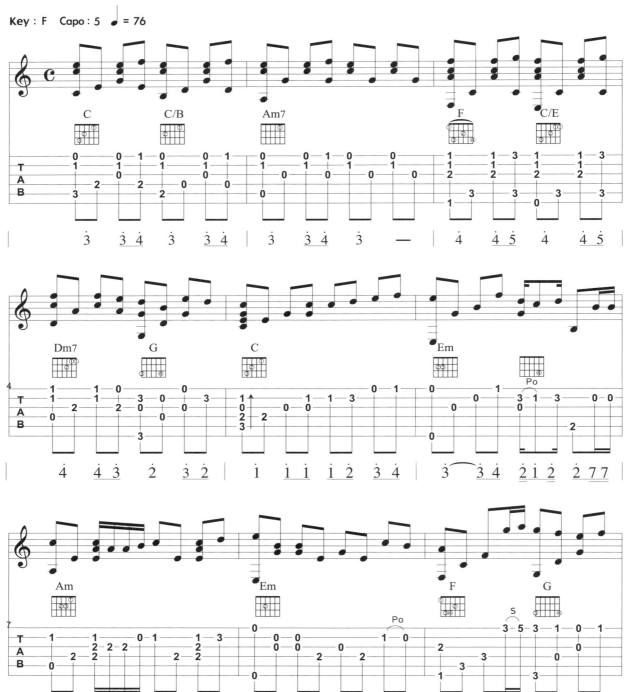

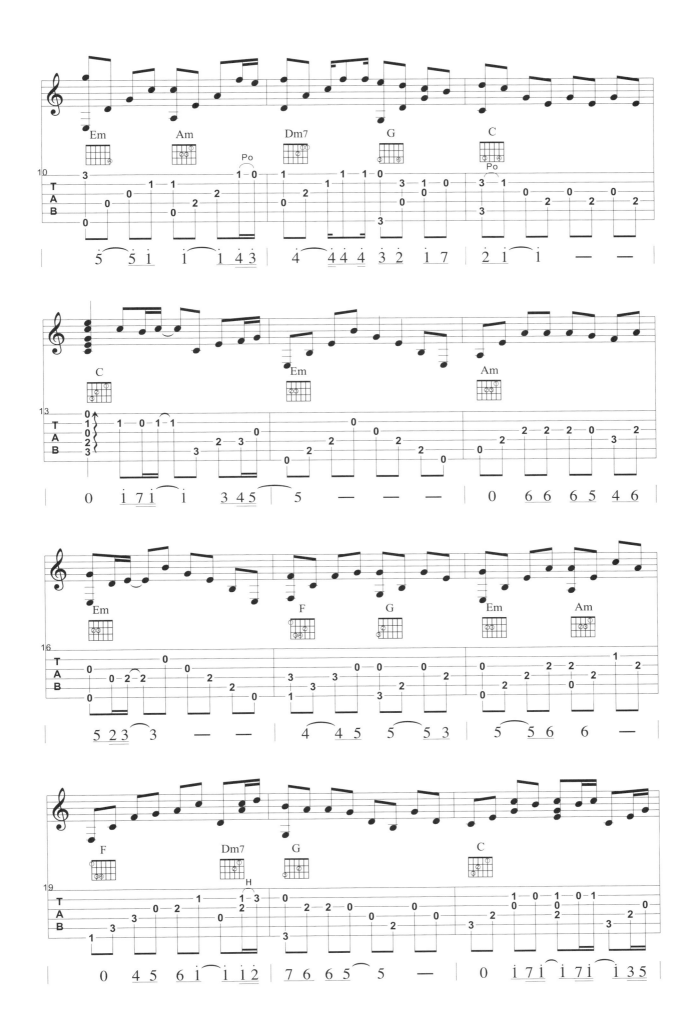

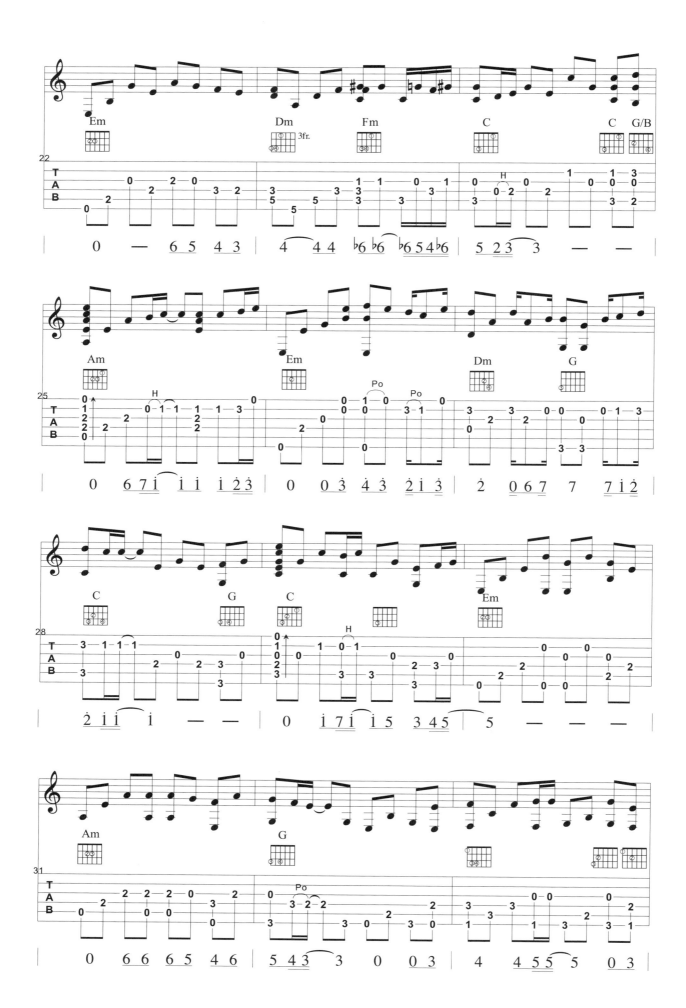

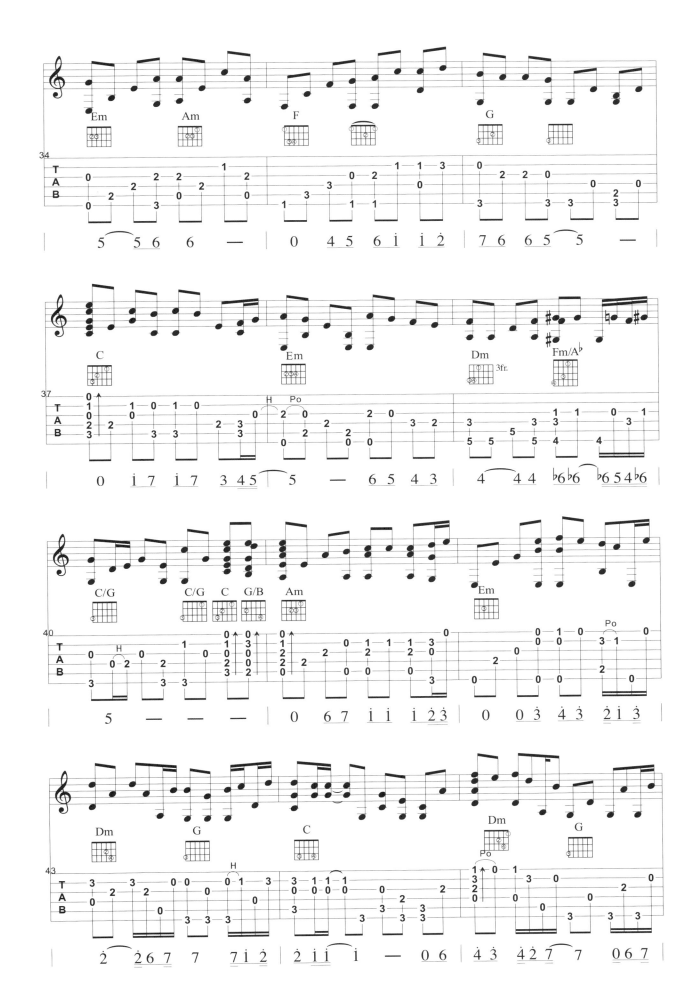

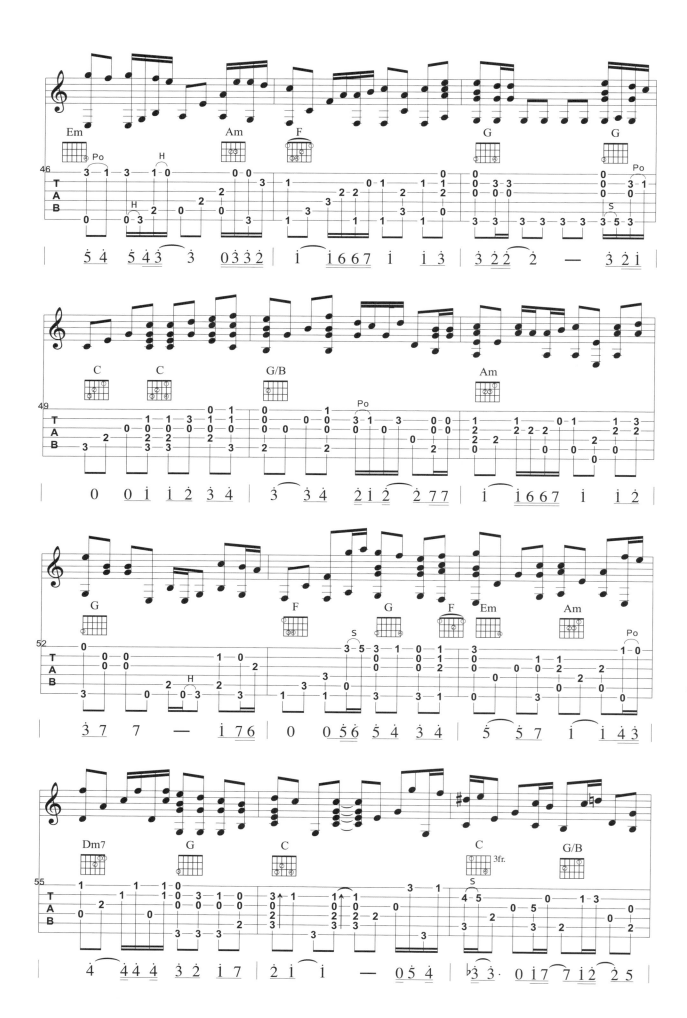

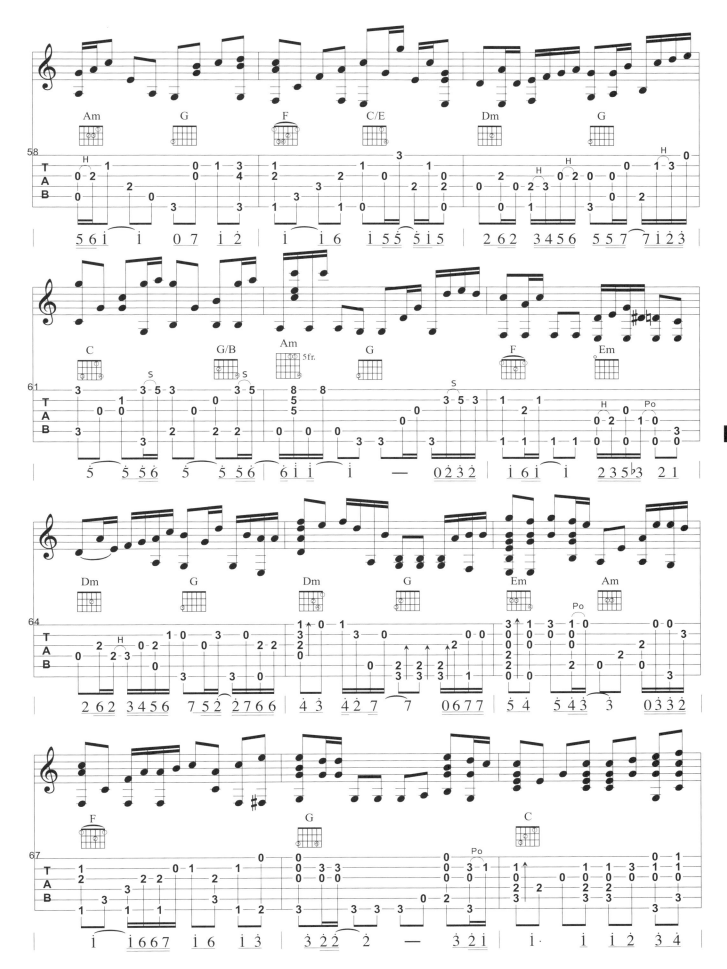

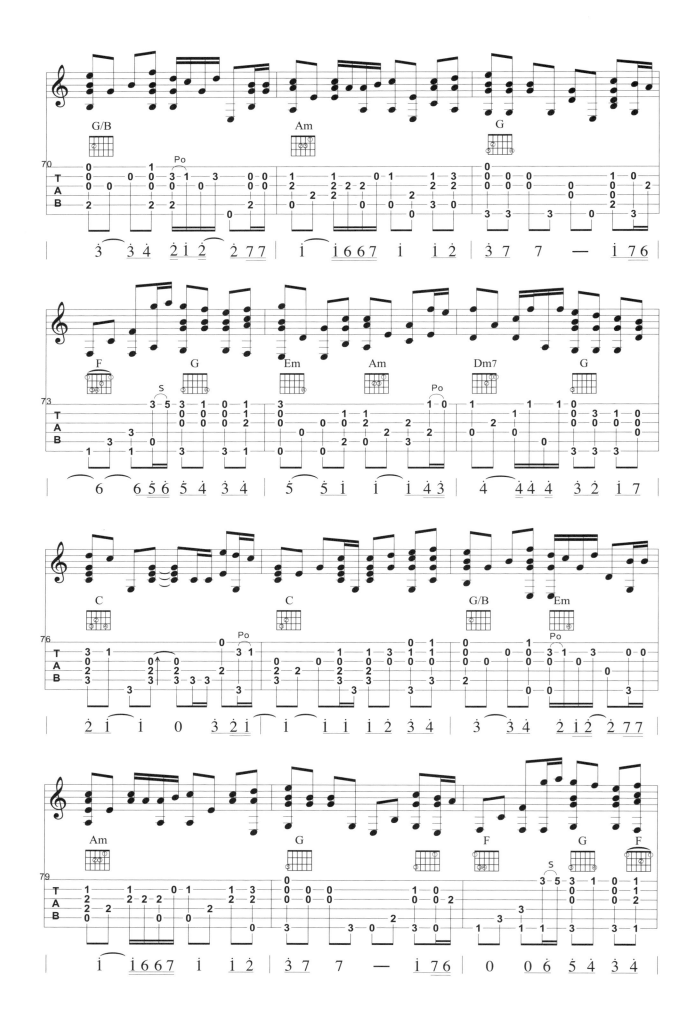

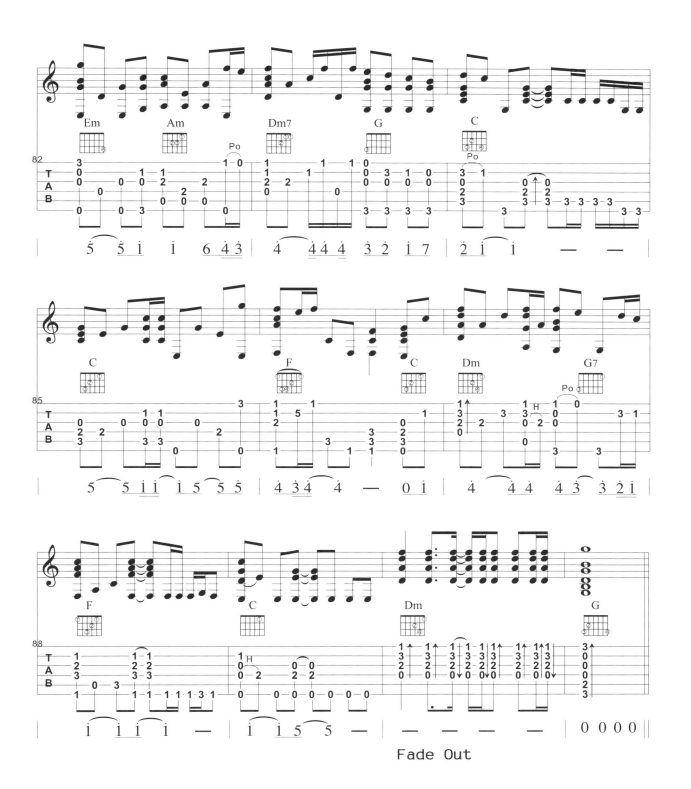

Fade Out

Automatics

起身狂奔的同時我想到，
在這麼一個人擠人的大城市努力存在是為了什麼？
只不過是想遇上一個真誠的傢伙，
羅織一段熾熱的感情罷了。

● 唱／宇多田光 ● 陳慧琳"情不自禁"原曲翻唱

Key：Fm Capo：1 ♩ = 95

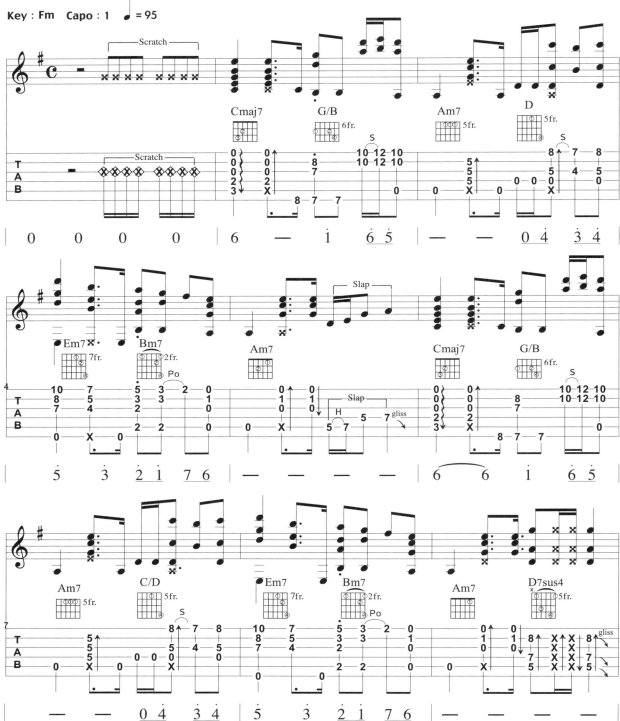

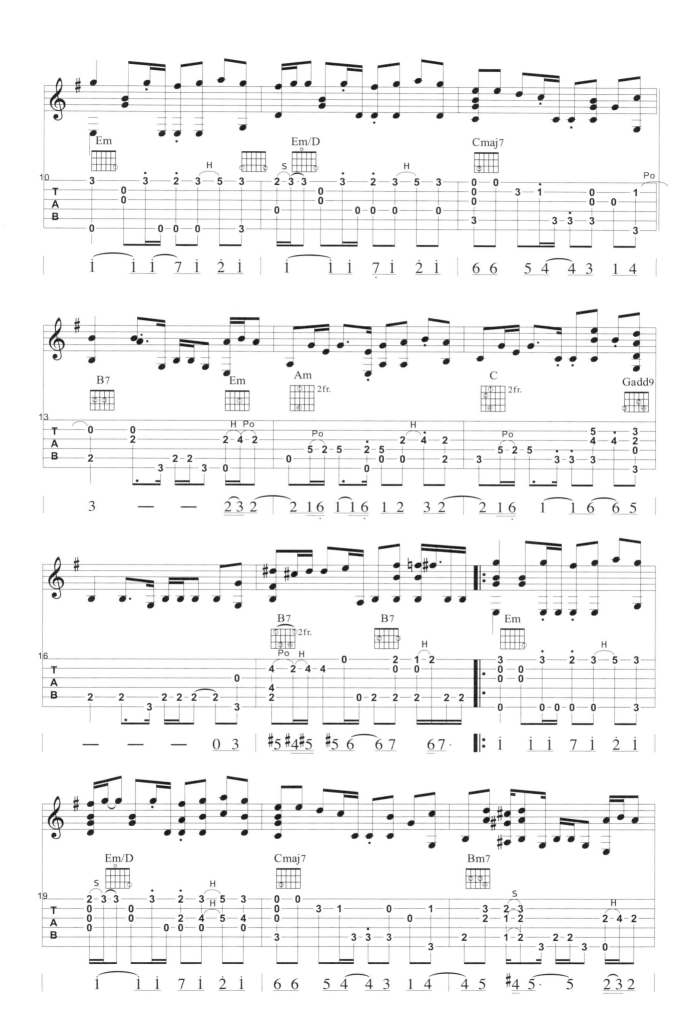

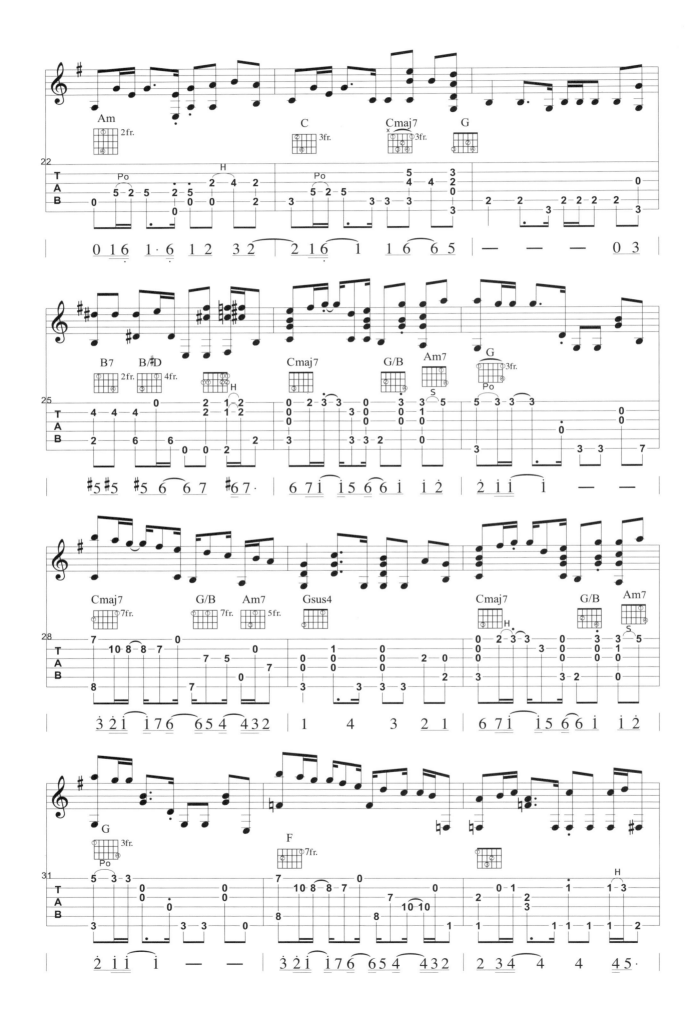

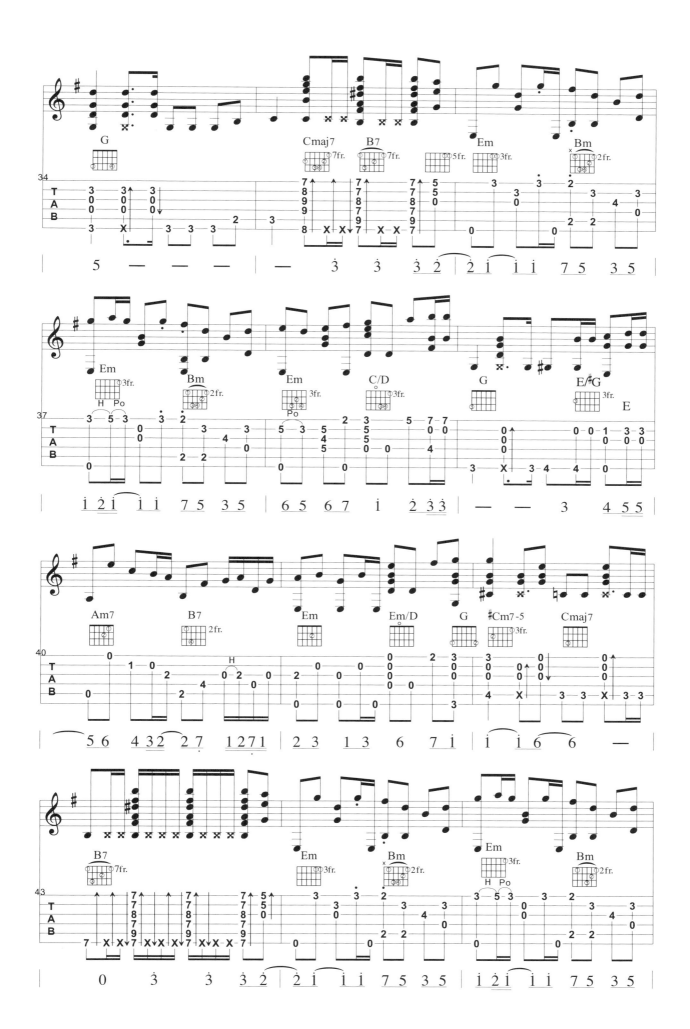

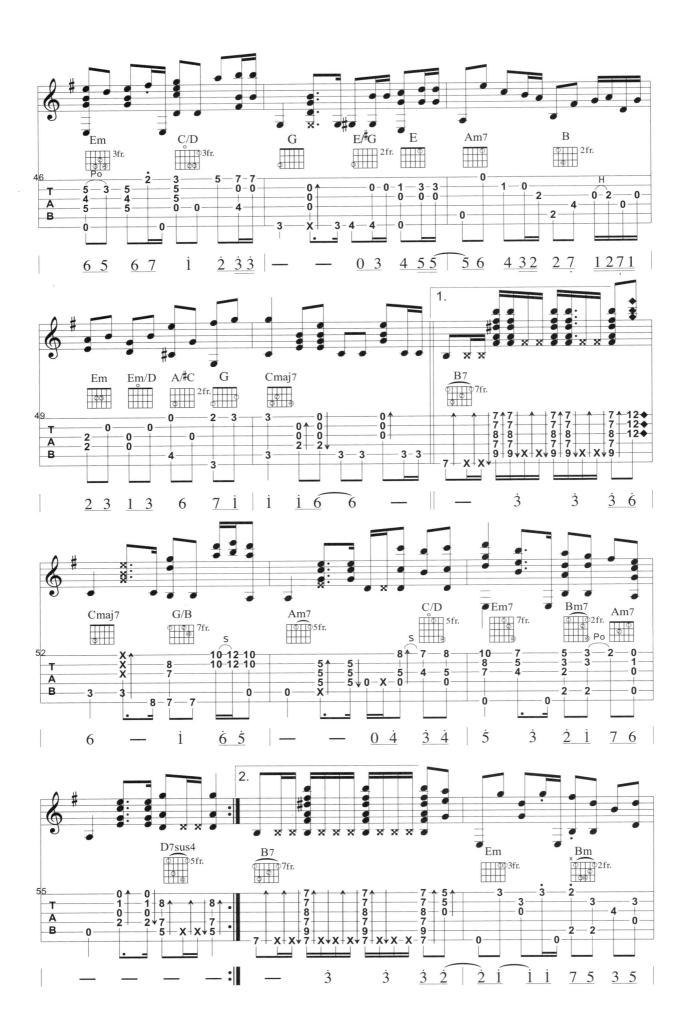

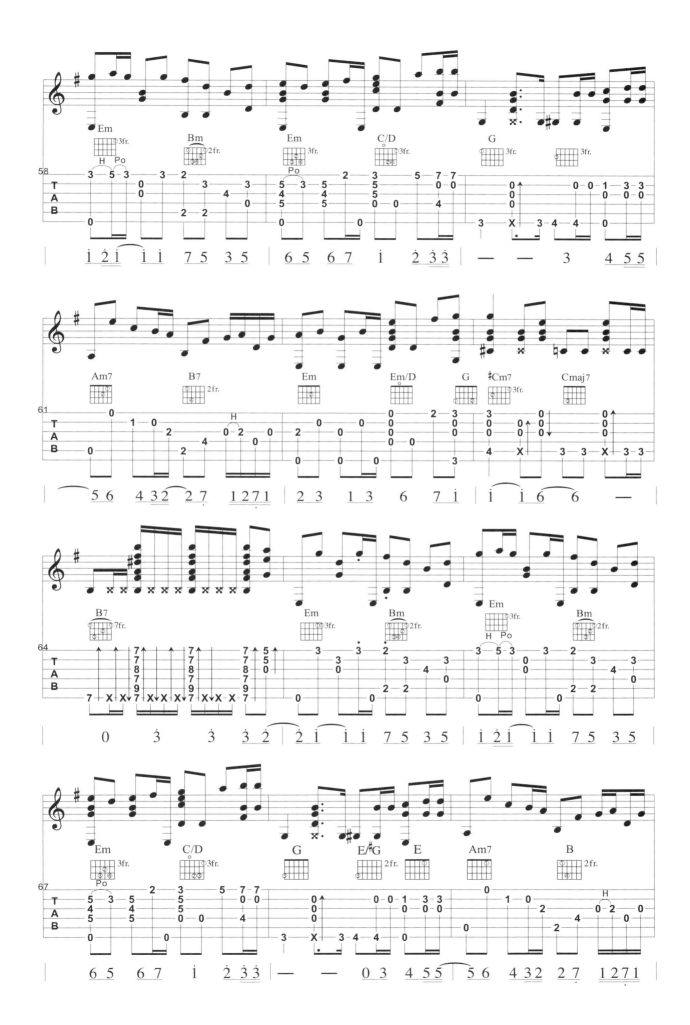

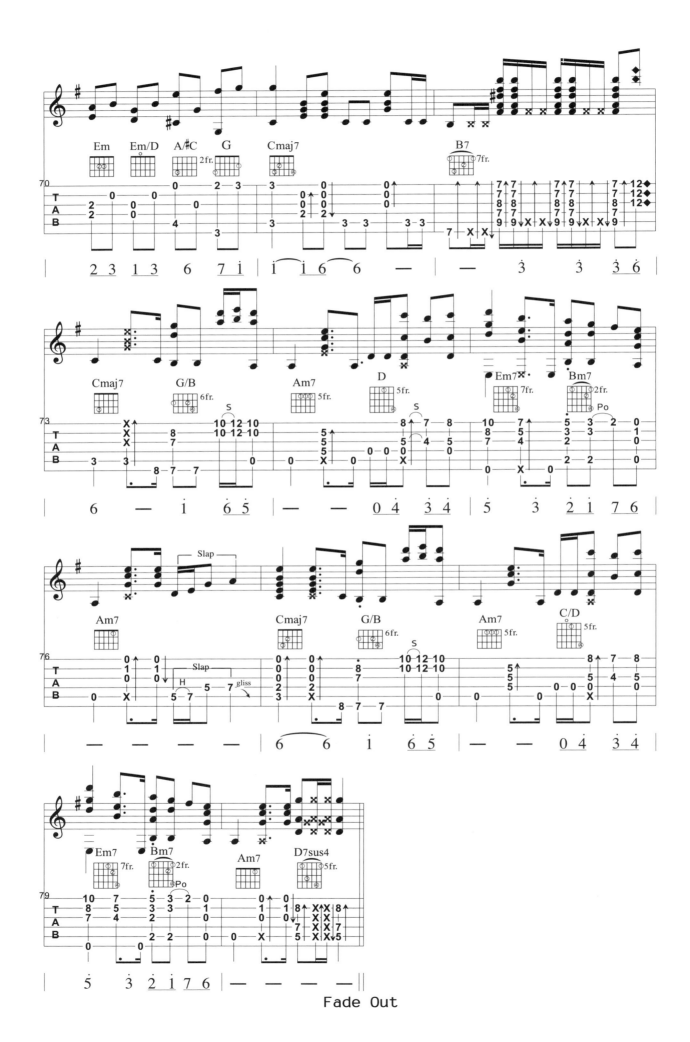

Fade Out

True Love

閉上眼，浮現的是妳離去前最後一抹微笑。
是我不灑脫，放不下初識的那個夏天。只是我不明白，
為什麼愈在乎的，愈容易失去....

● 唱／藤井郁彌　● 日劇"愛情白皮書"主題曲

Key：C# Capo：6　♩ = 106

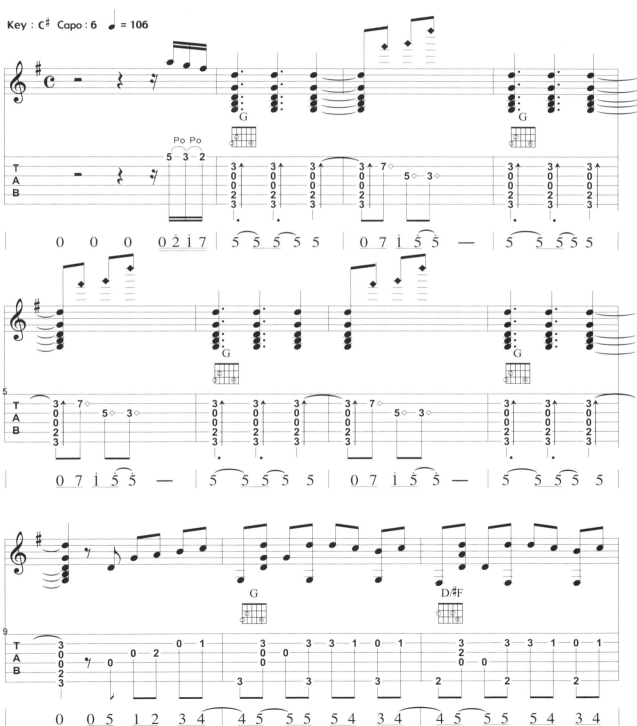

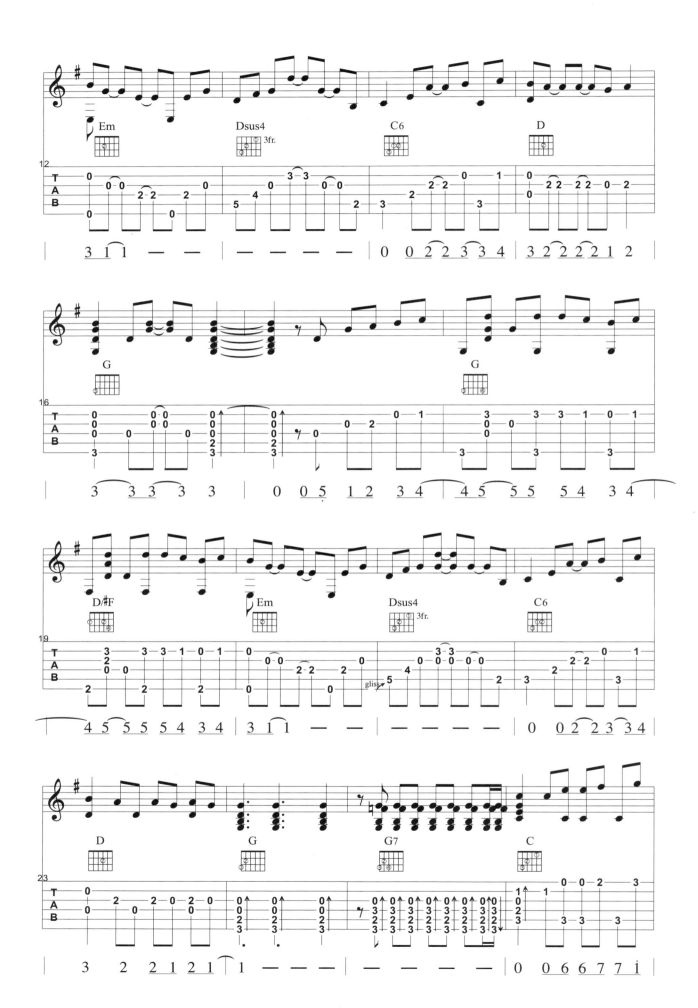

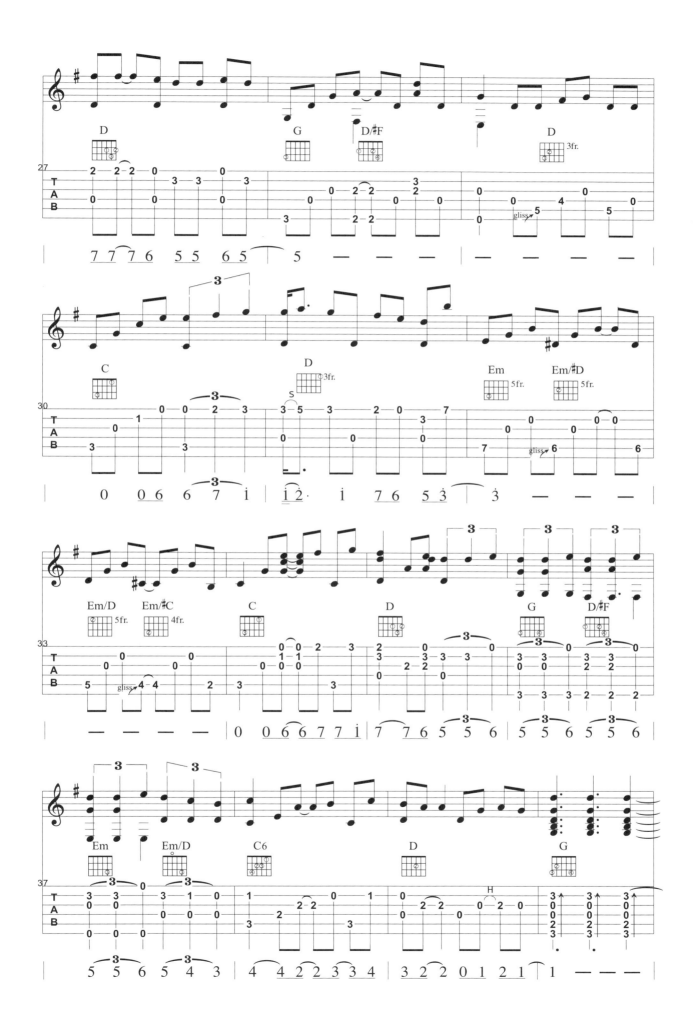

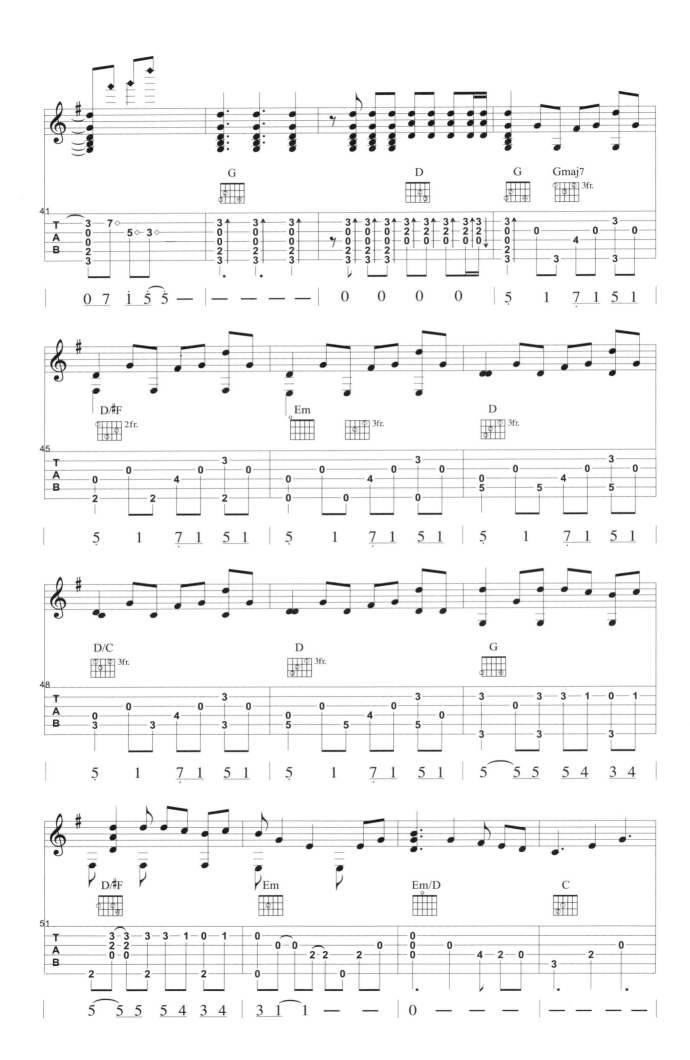

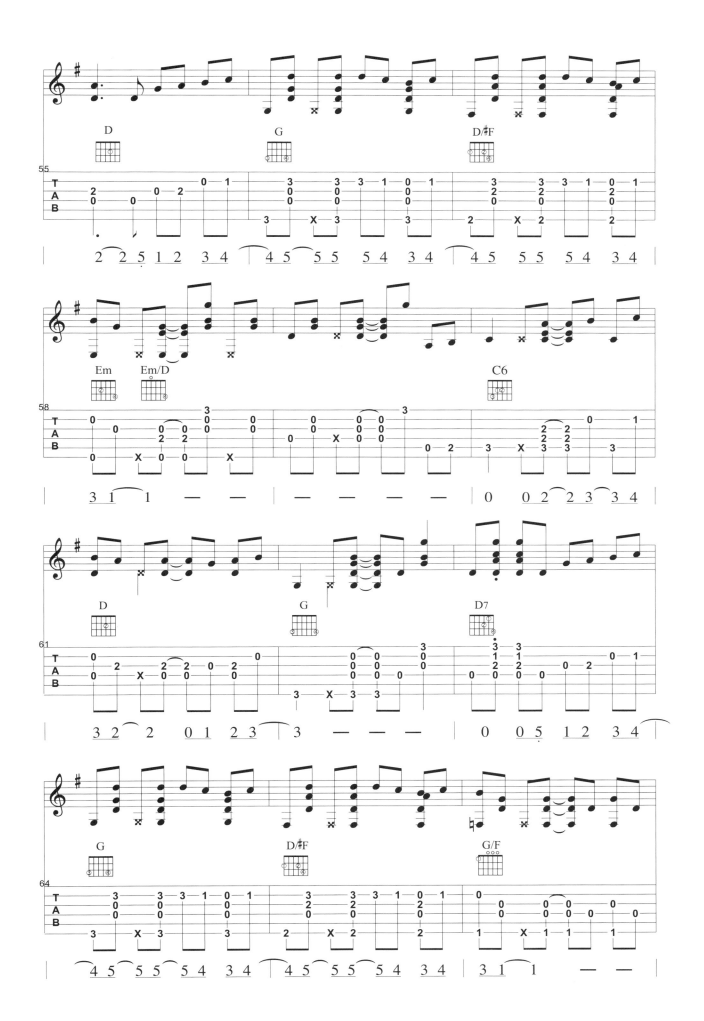

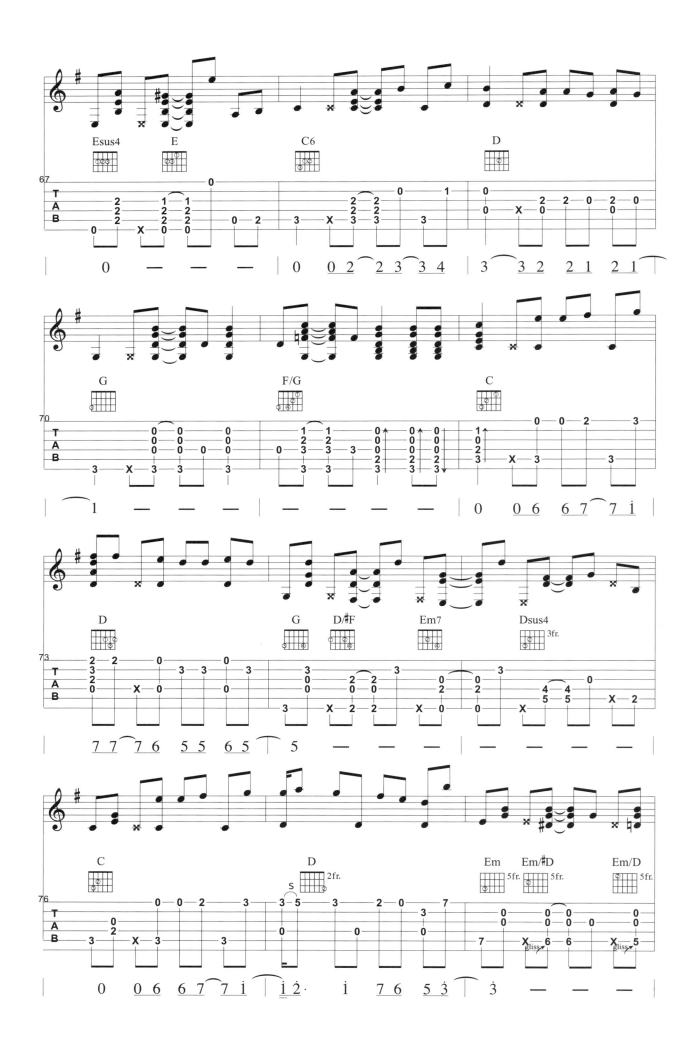

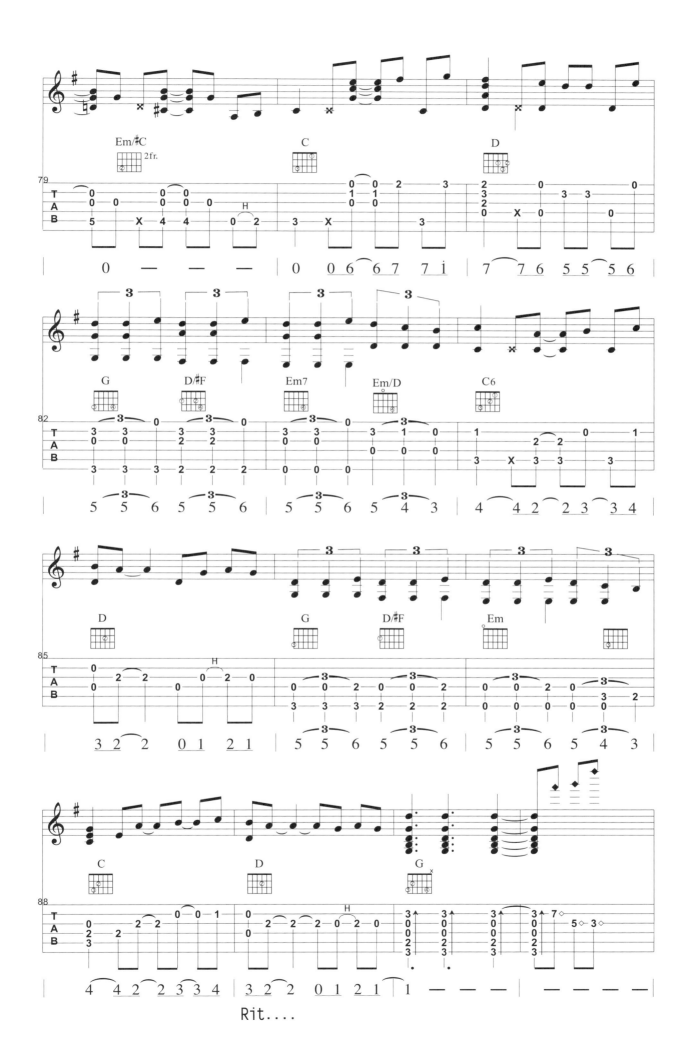

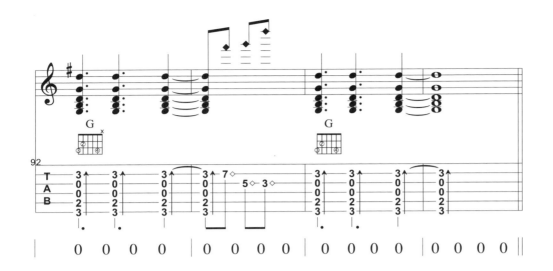

愛的謳歌

我發出一聲輕嘆，放下手上的白色太陽花。
靜默了幾許，
是哀悼吧！哀悼我逝去的青春。

● 韓劇"火花"主題曲

Key：F　Capo：3　♩ = 68

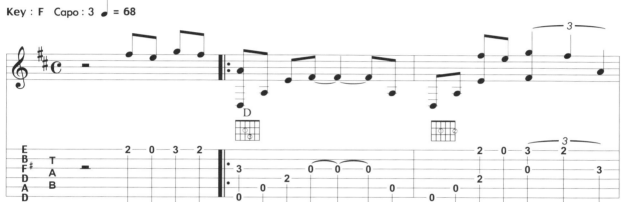

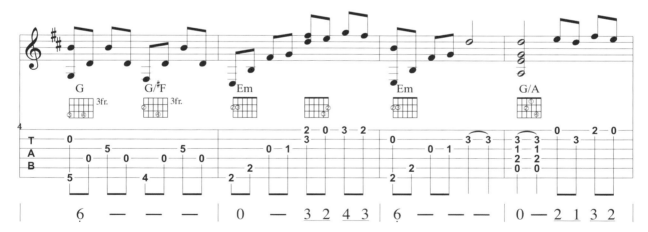

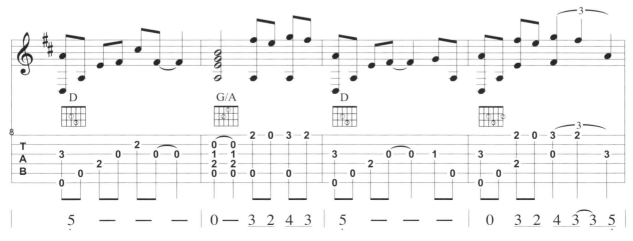

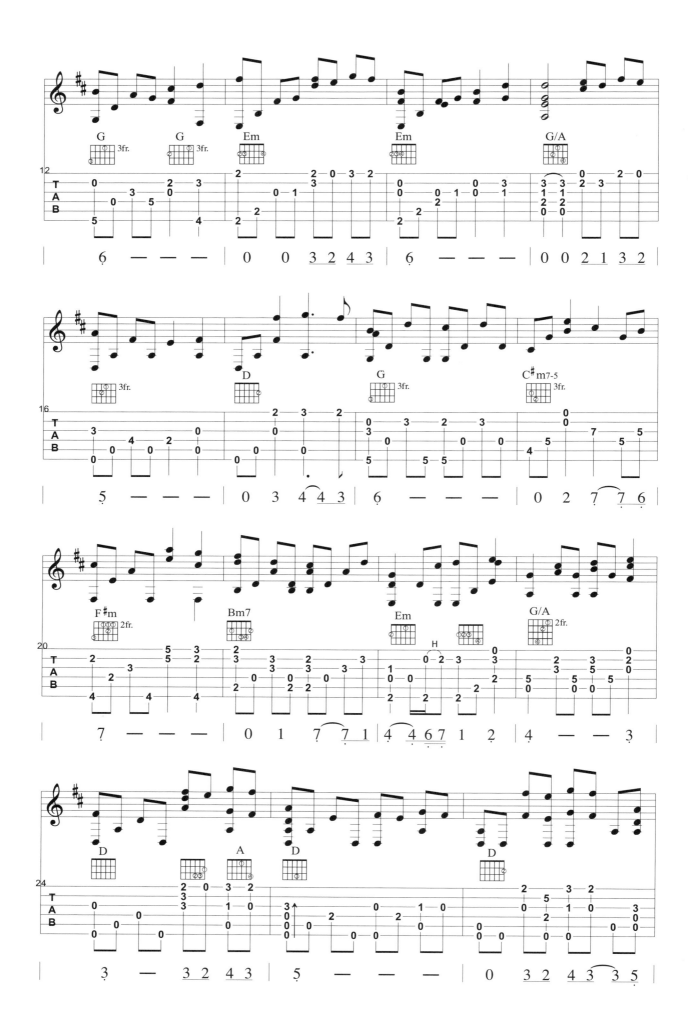

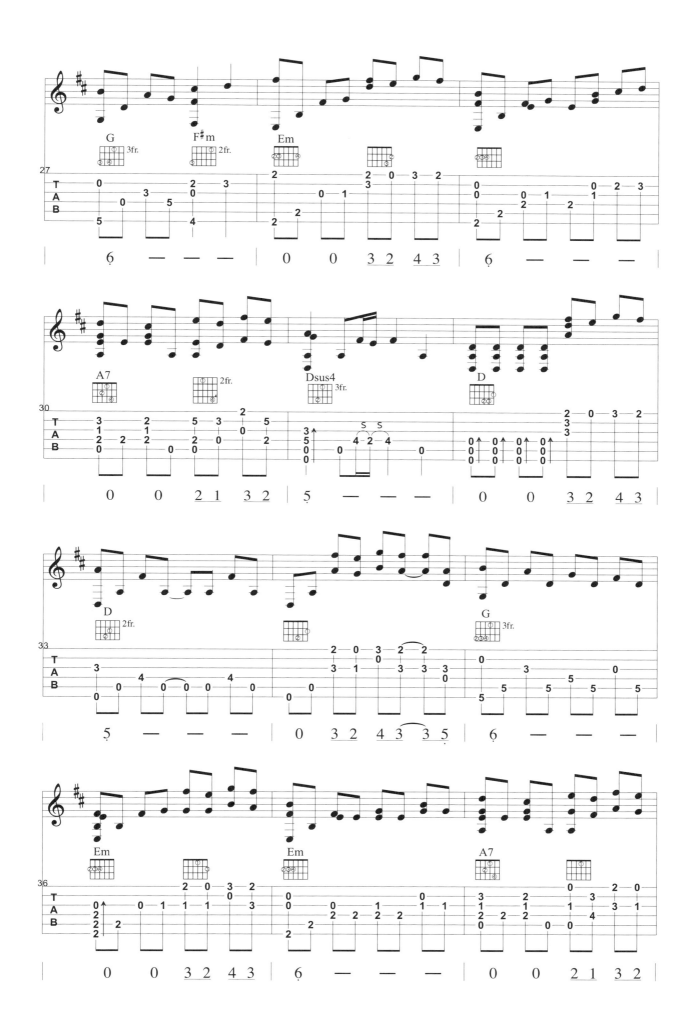

113

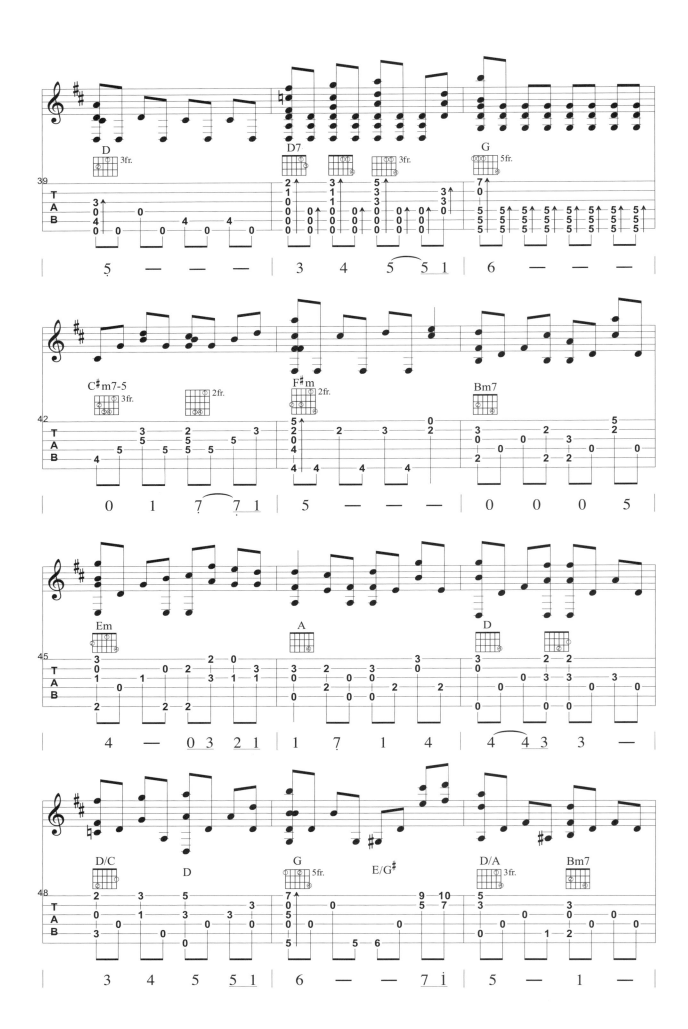

114

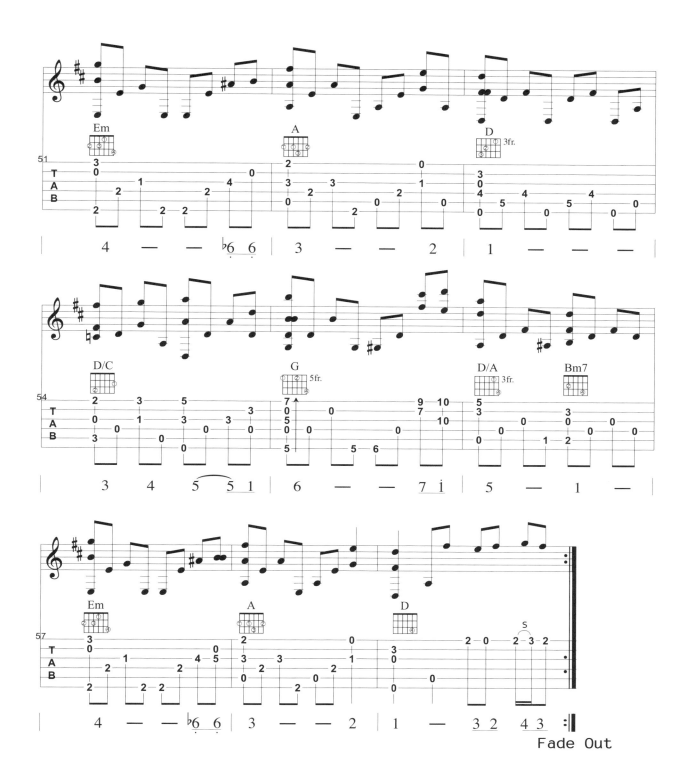

First love

腦袋裡有很多畫面，一幕幕片片段段快速閃過。
你愛我嗎？我心中反覆的問。
那是我永遠抓不到意念的蒙。太。奇。

● 唱／宇多田光 ● 日劇"魔女的條件"主題曲

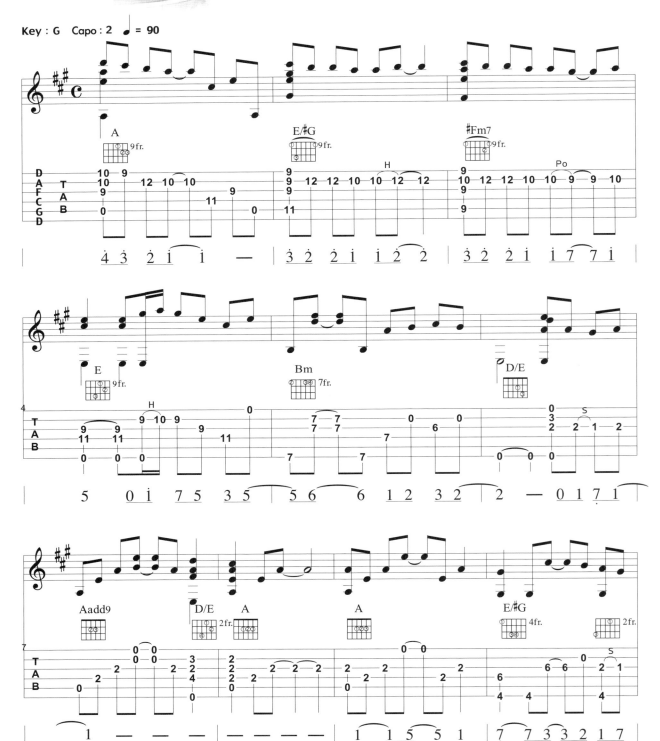

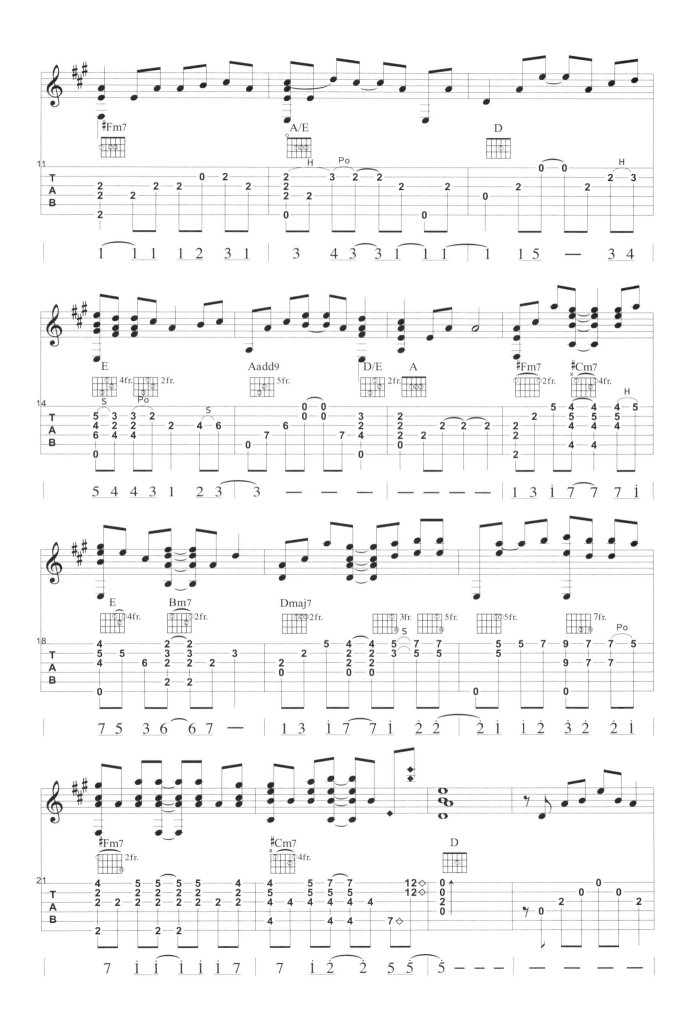

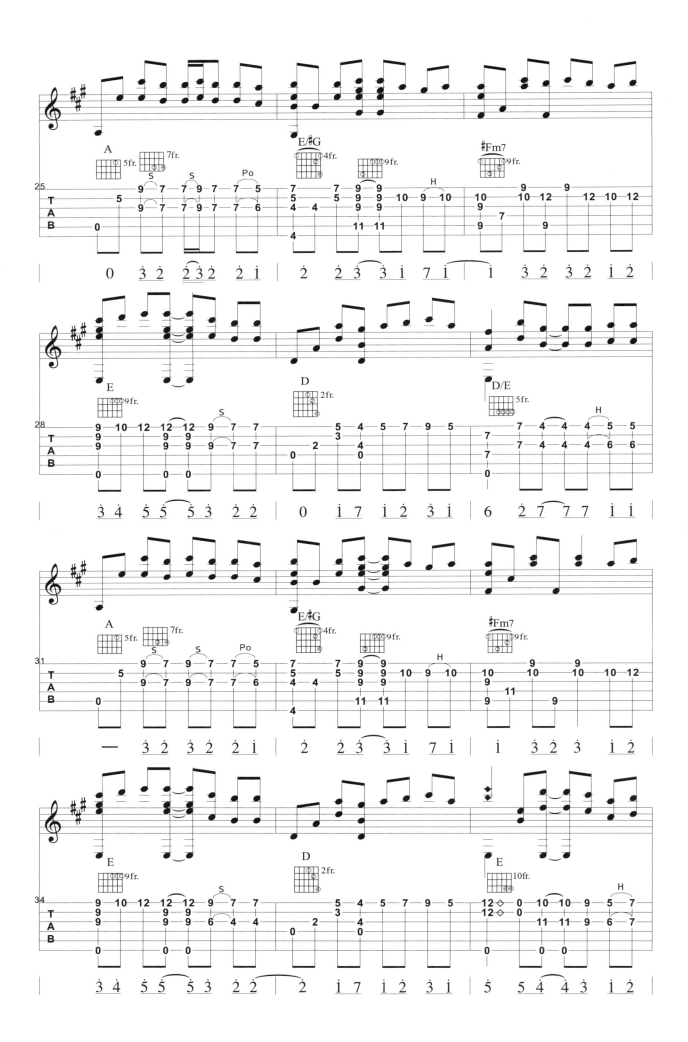

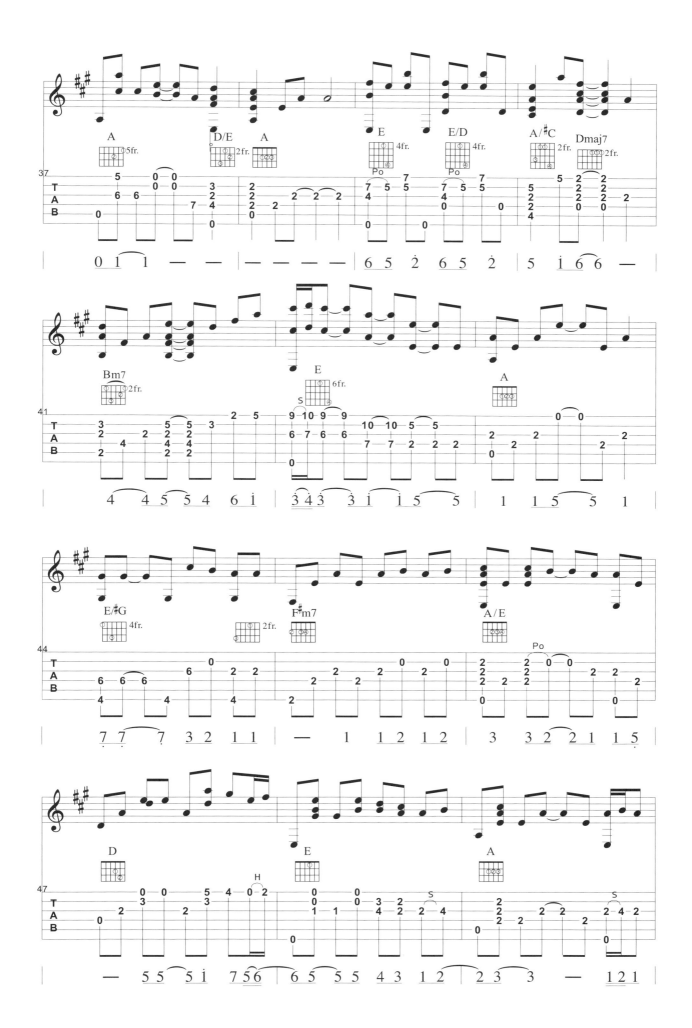

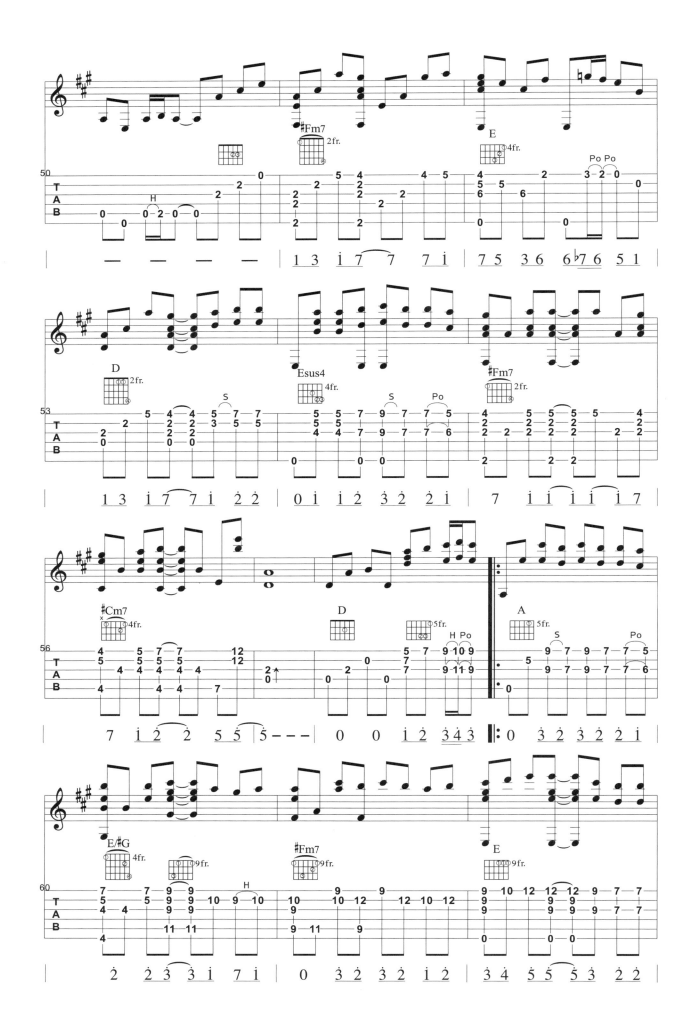

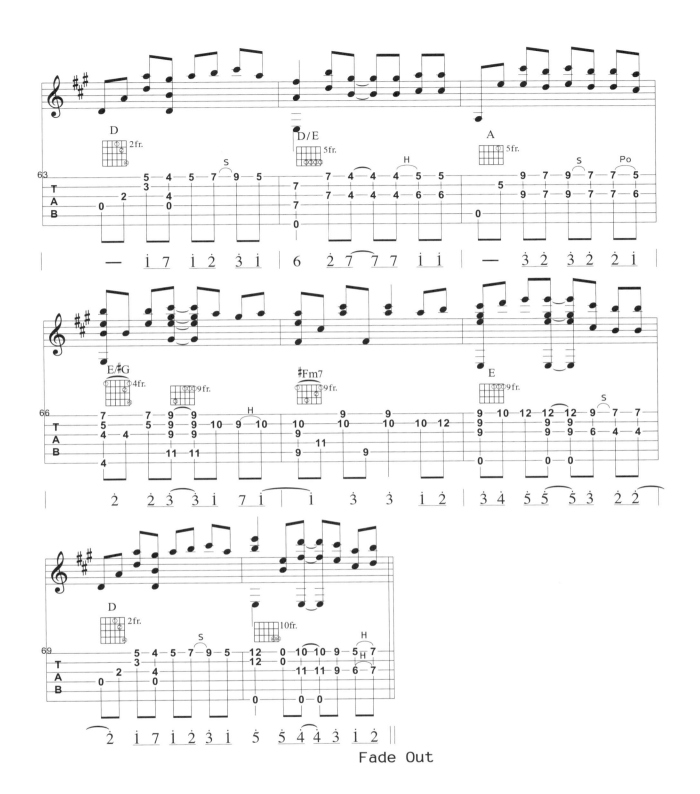

Fade Out

君がいるだけで（只要有你）

是什麼讓你這樣牽絆著我？
一個心被你擄掠，居然全身輕飄飄的！
這是一種病嗎？
一種有情人的幸福病....

● 唱／米米Club ● 日劇"難得有情人"主題曲、張學友"愛你"原曲翻唱

Key：C ♩ = 120

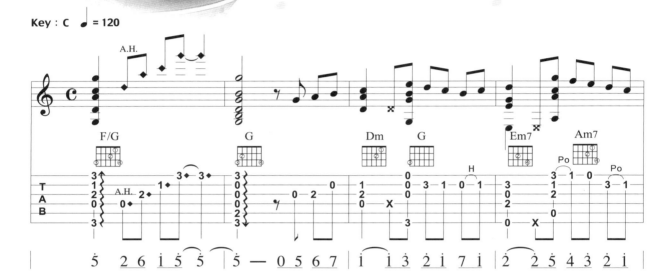

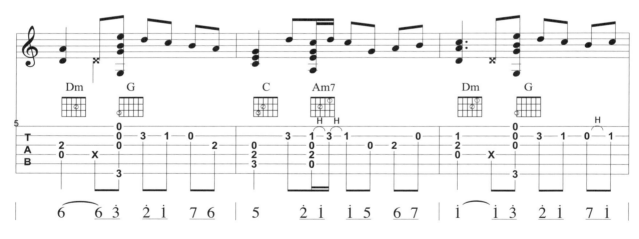

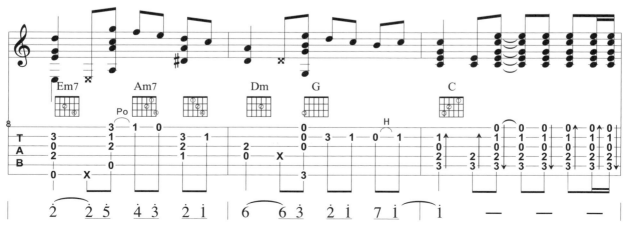

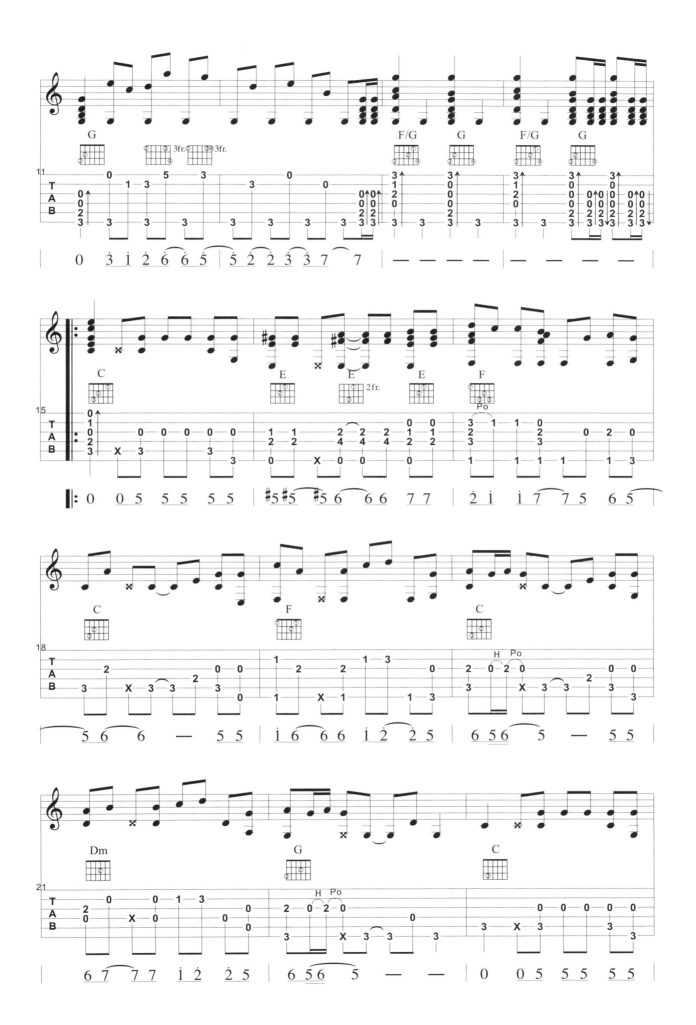

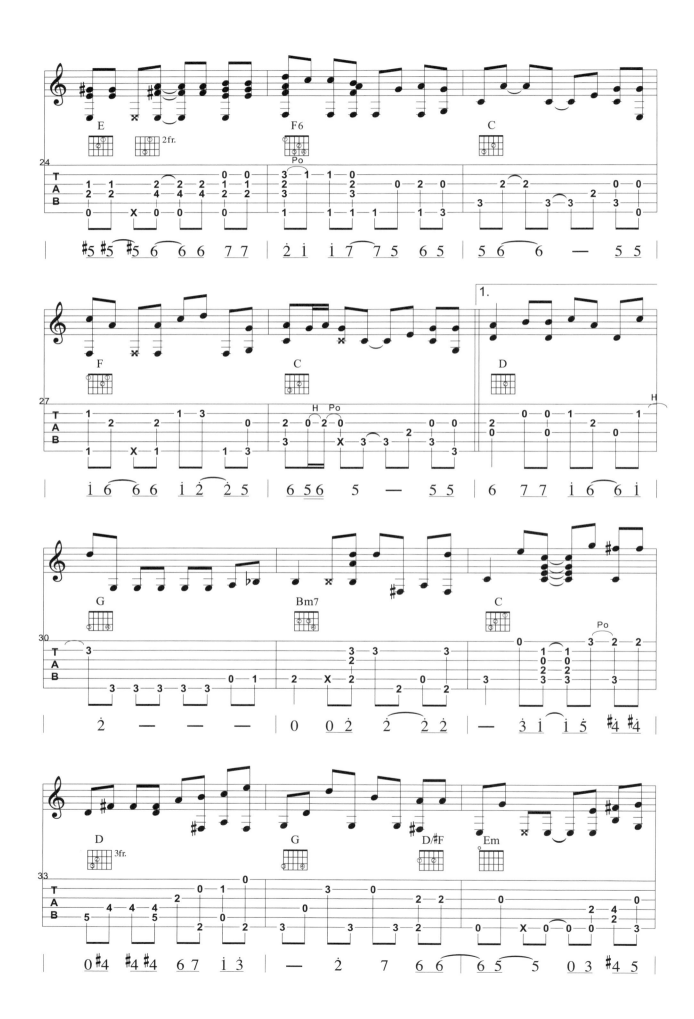

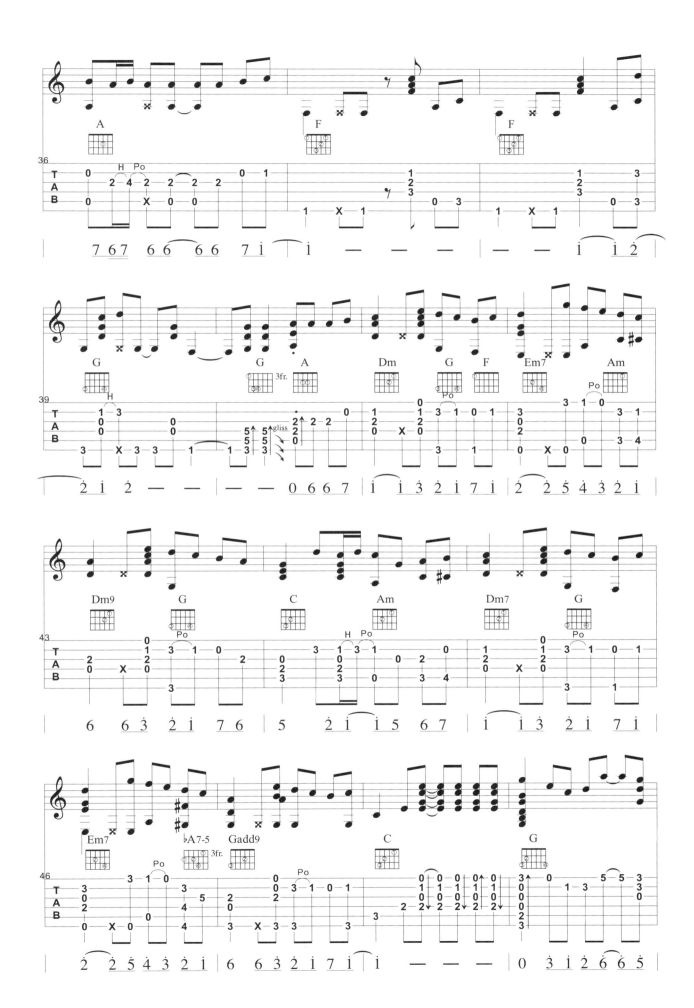

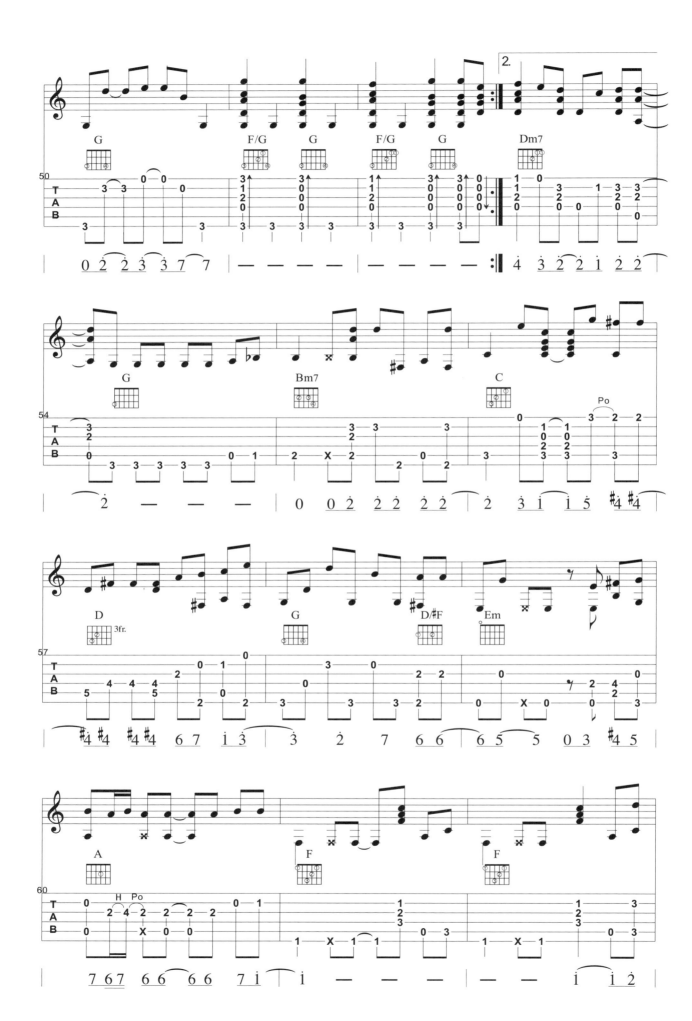

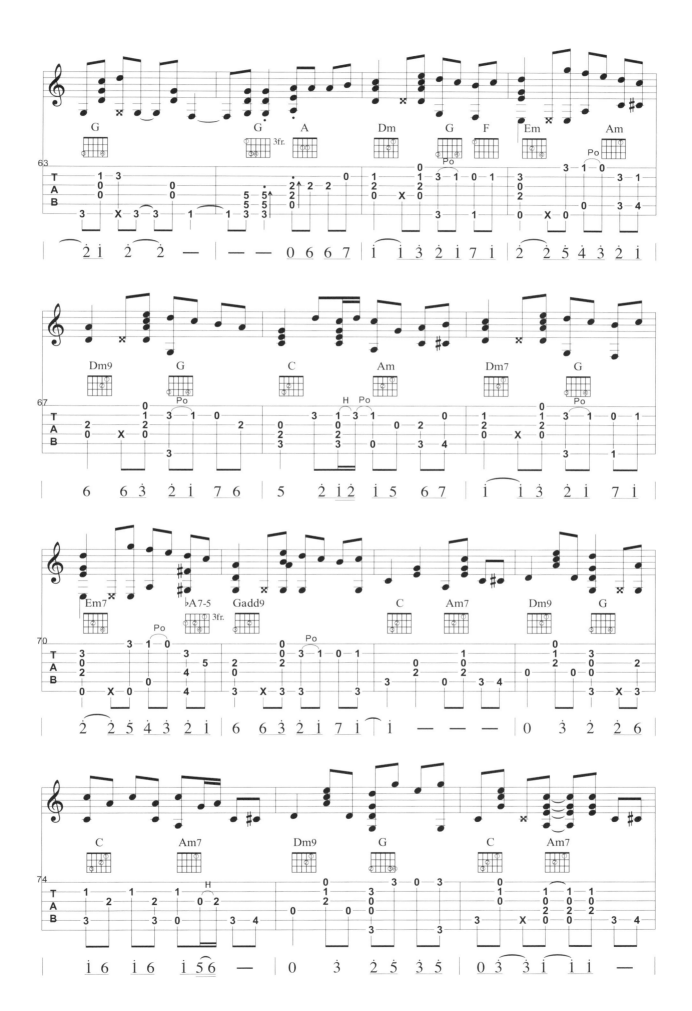

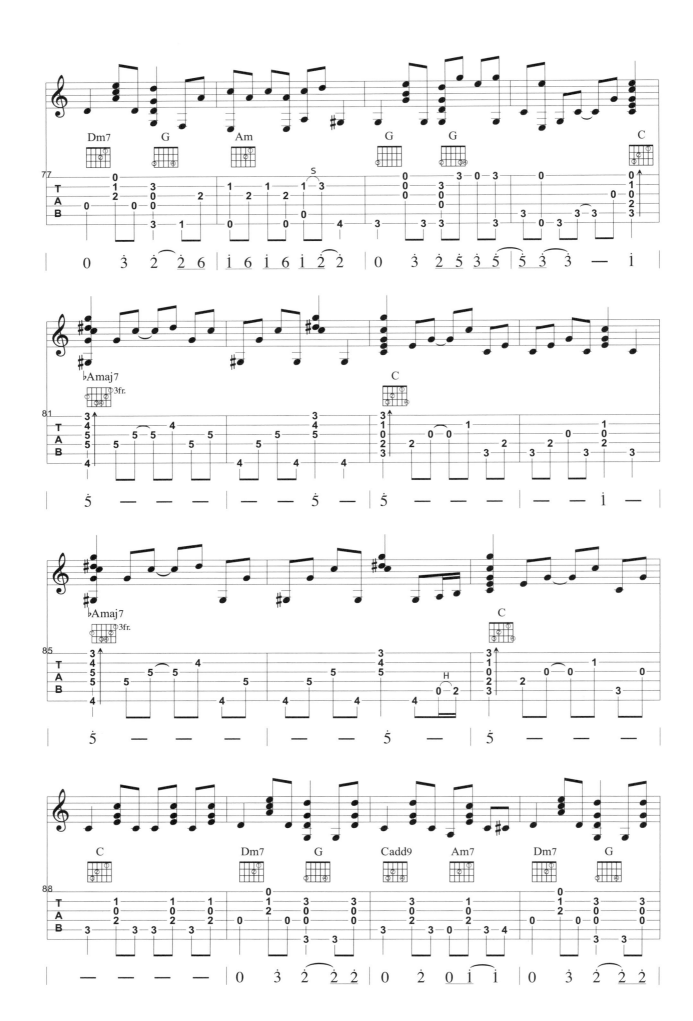

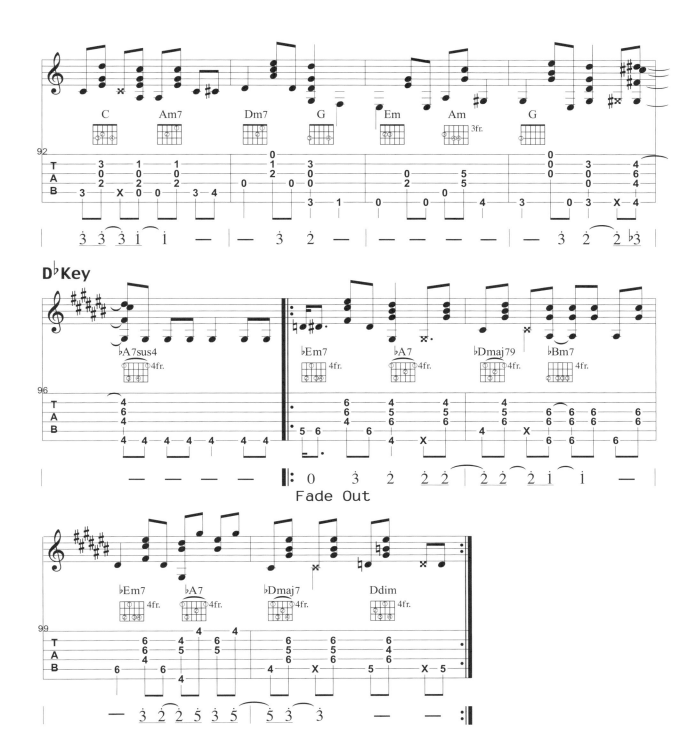

D♭Key

Fade Out

Say yes

低頭遞出那束花的手微微顫抖，
深呼吸也按奈不住我的狂喜心跳。
視線上移落在妳的唇，我耐心的讀著。
說吧說吧快說吧....Say yes！

● 唱／恰克與飛鳥　● 日劇"101次求婚"主題曲

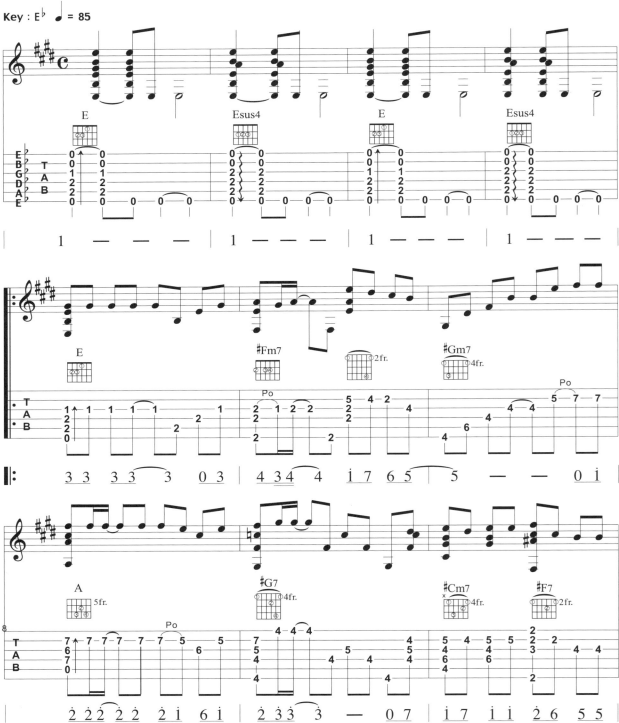

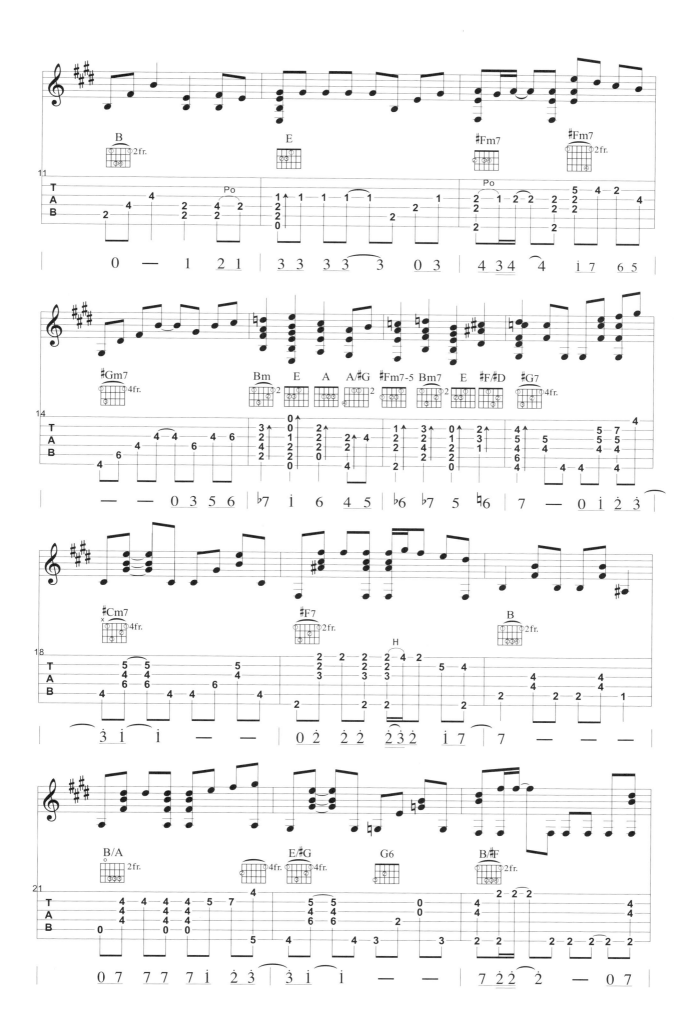

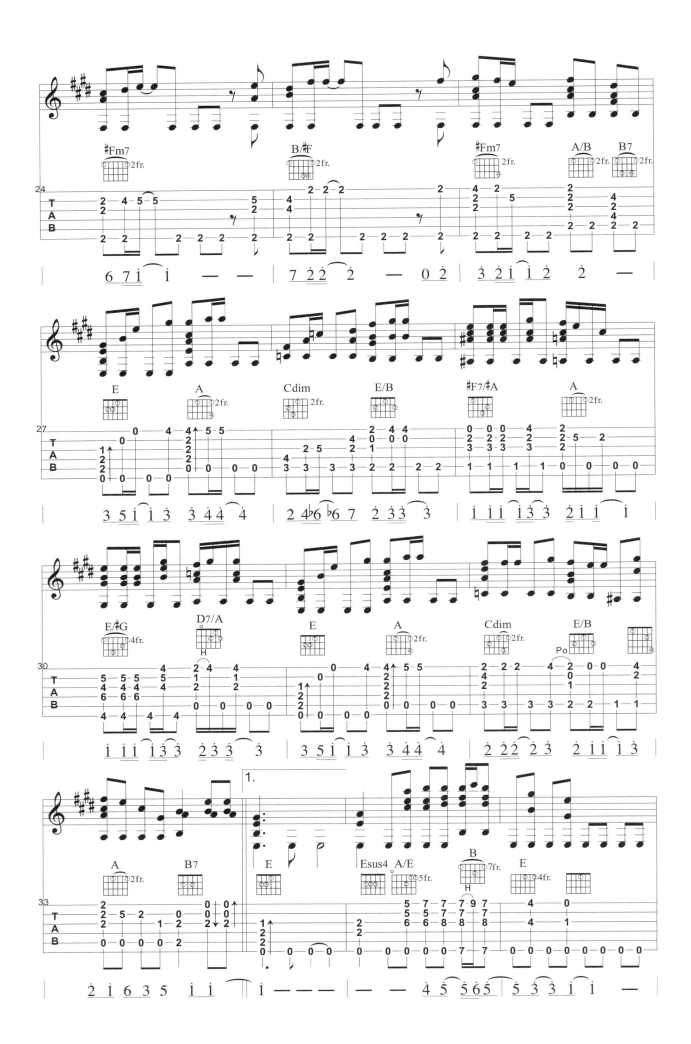

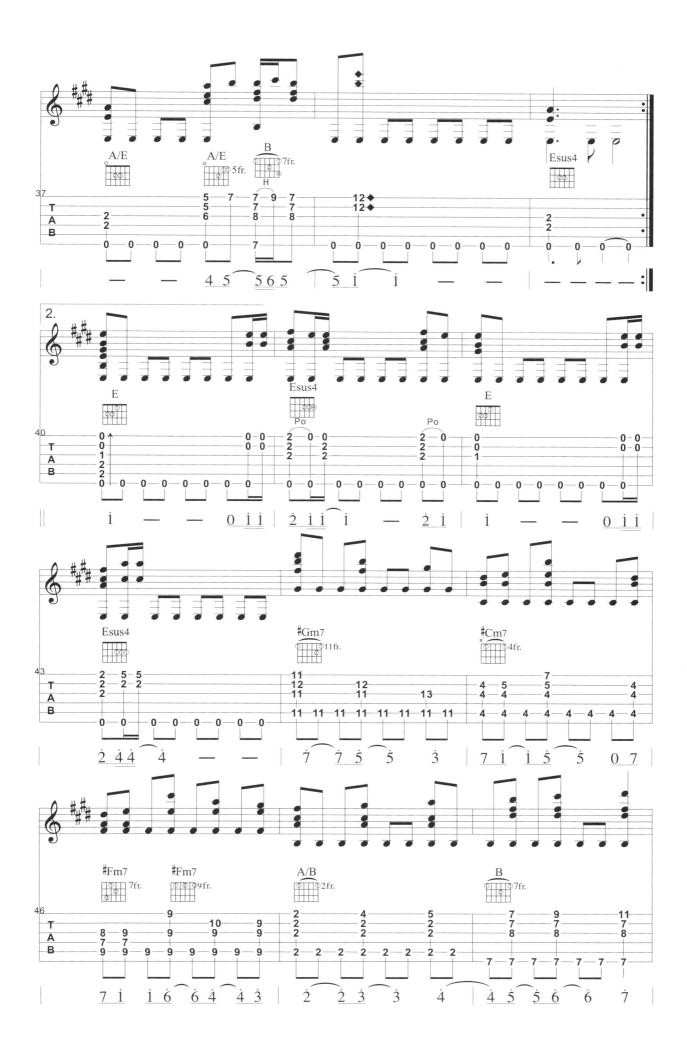

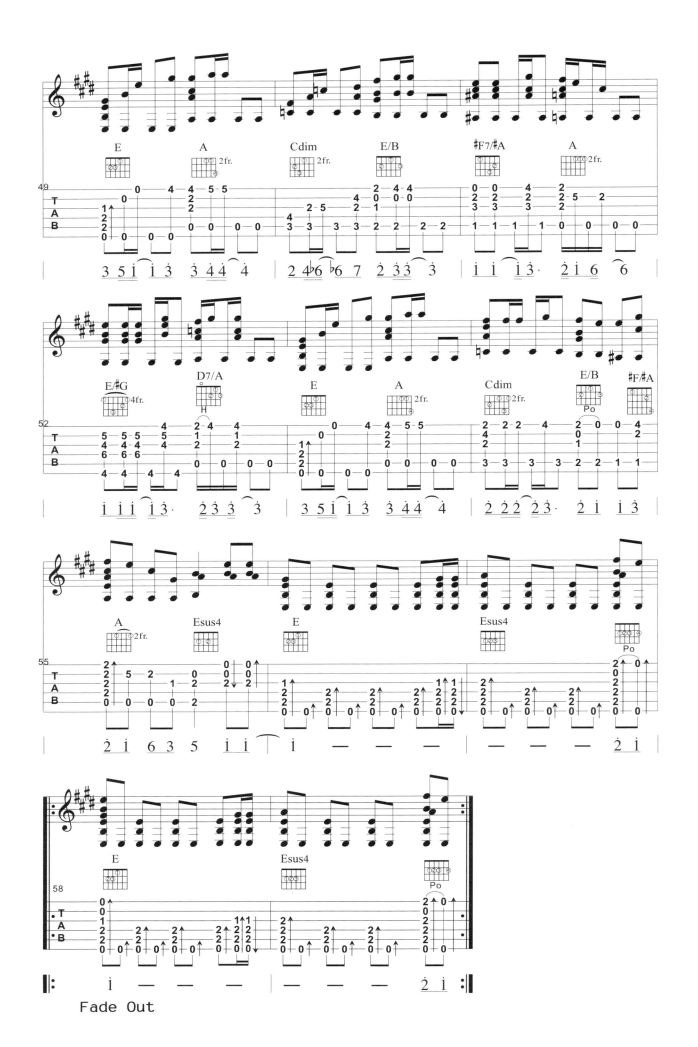

Fade Out

邂逅

盯著她看的我，看著看著迷惑了，
我不是那種會在路邊跟人搭訕的男子，
不過這回我真的想走上前去，學著電影裡老掉牙的搭訕招數，
跟她說..「嘿，我是不是見過妳？」

● 韓劇"情定大飯店"主題曲

Key：F ♩ = 66

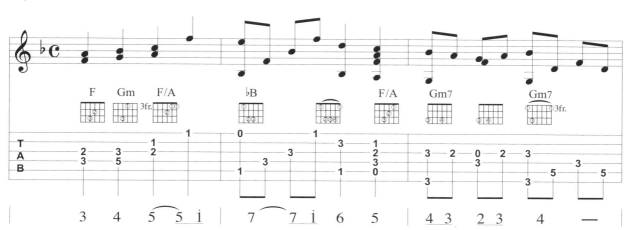

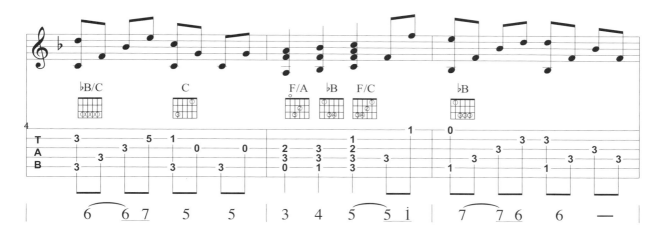

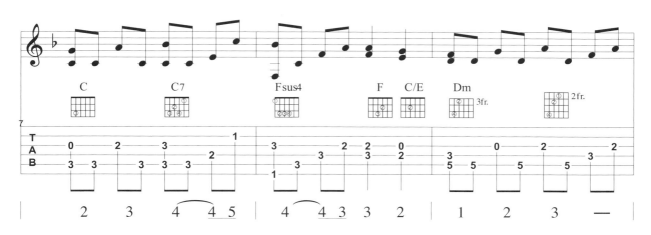

135

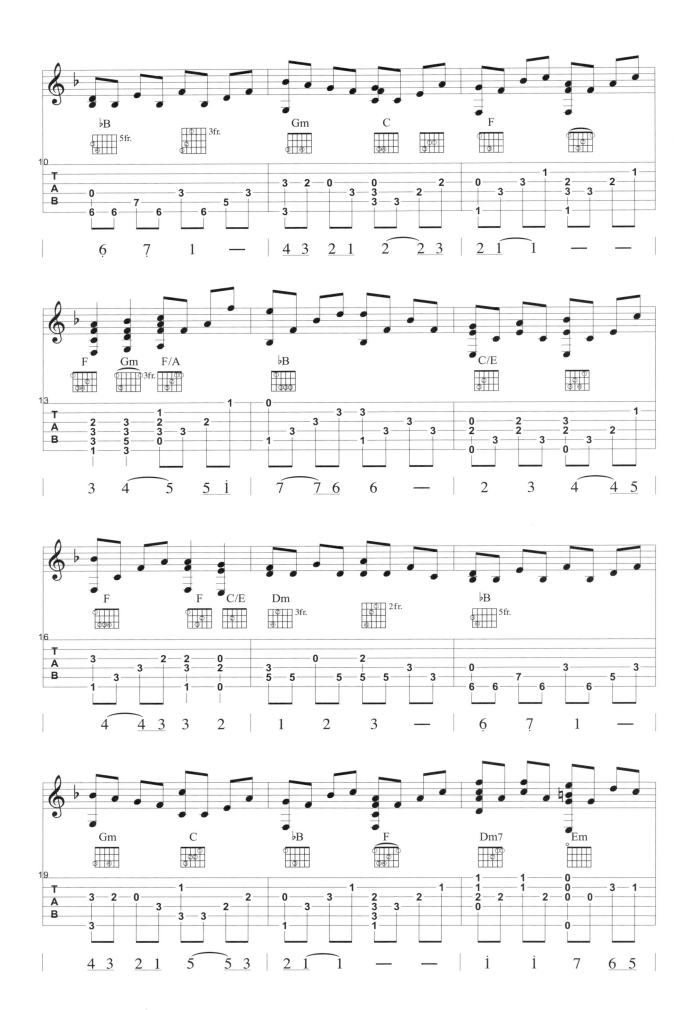

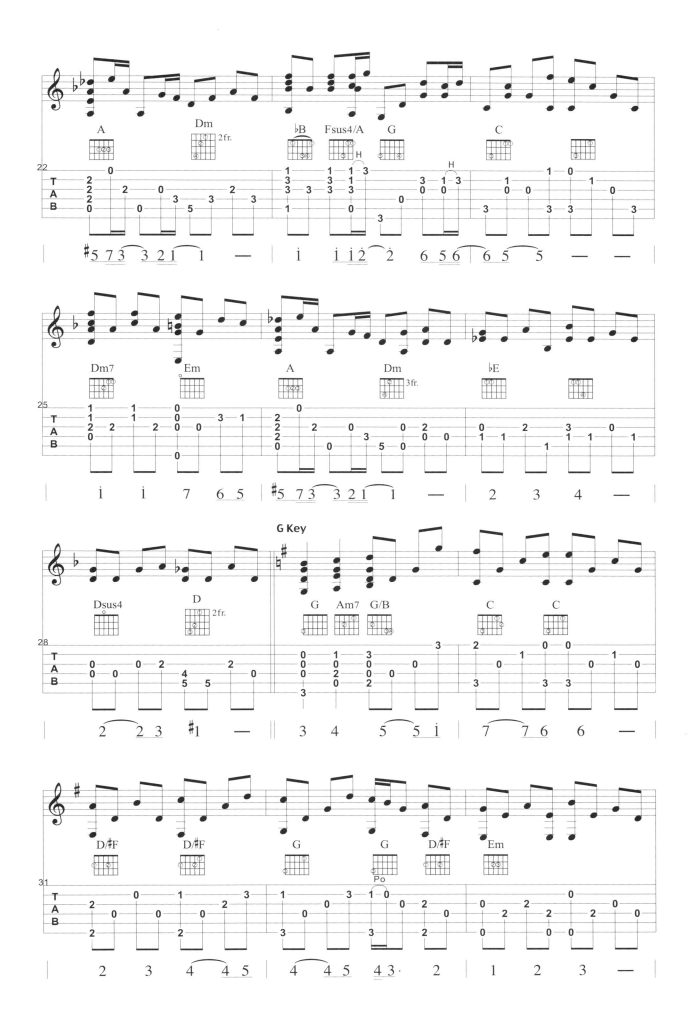

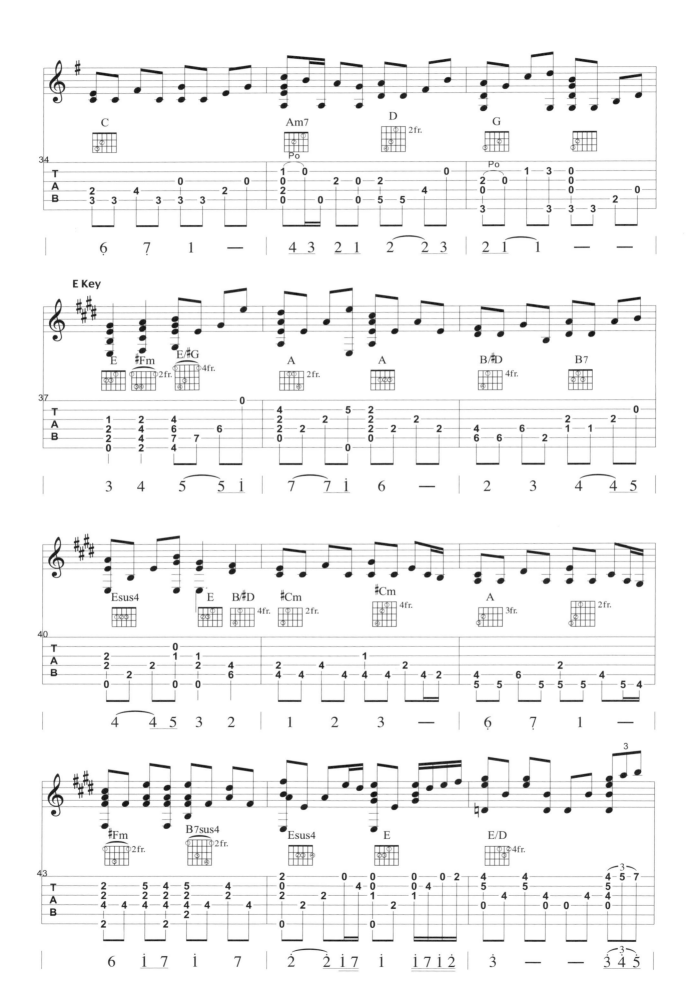

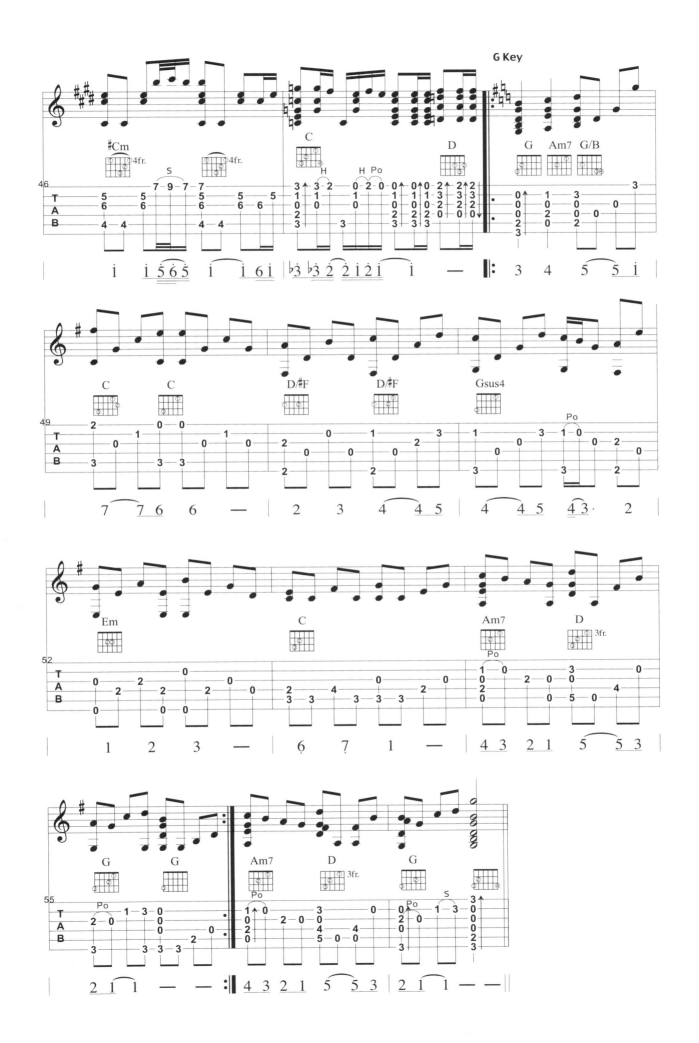

love love love

世間千篇一律的失 故事，
再也不能引起我同情的注意，
直到有一天，
它如鬼魅般的攀爬近我身上....

● 唱 / Dreams come true ● 日劇"跟我說愛我"主題曲

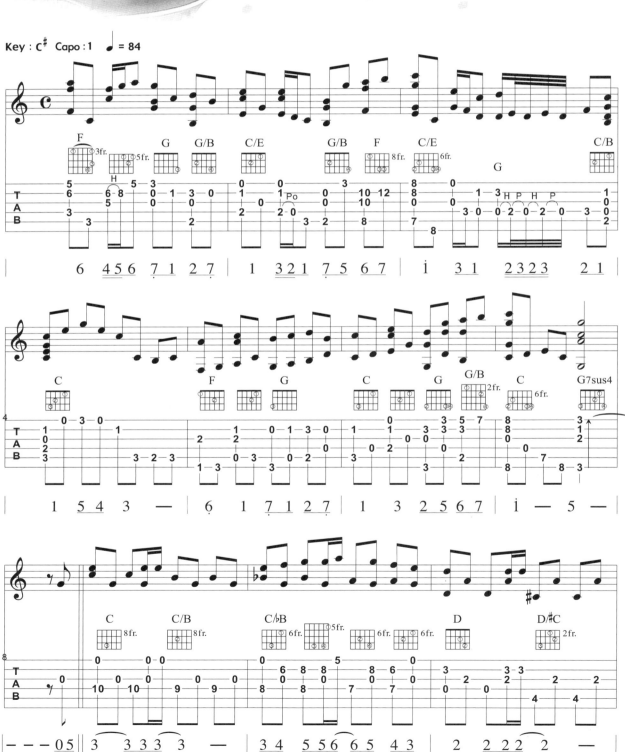

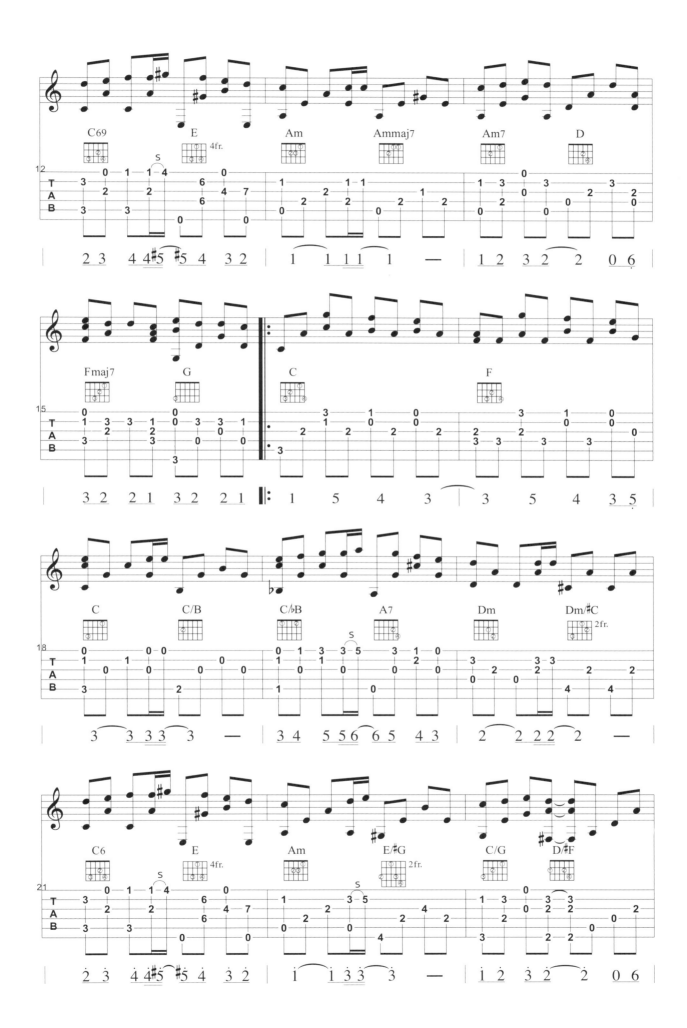

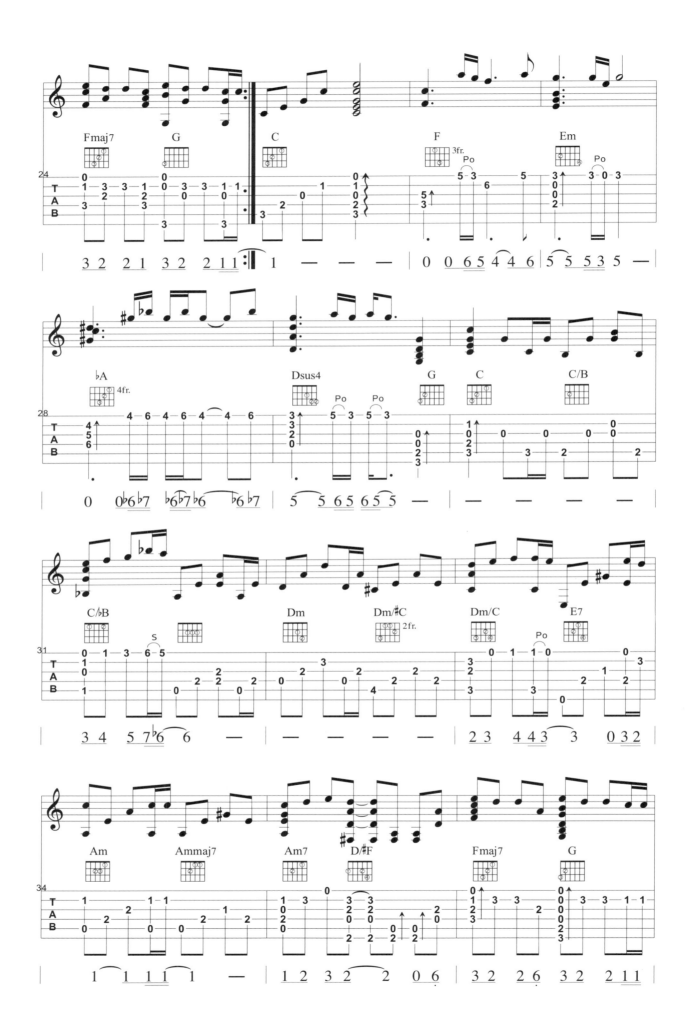

142

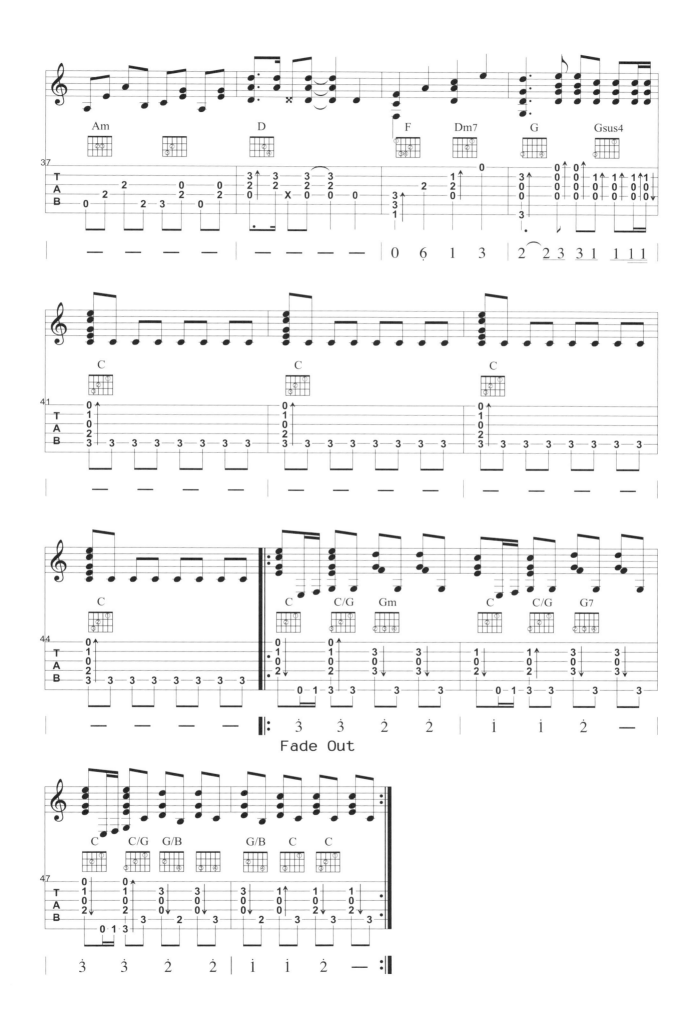

Fade Out

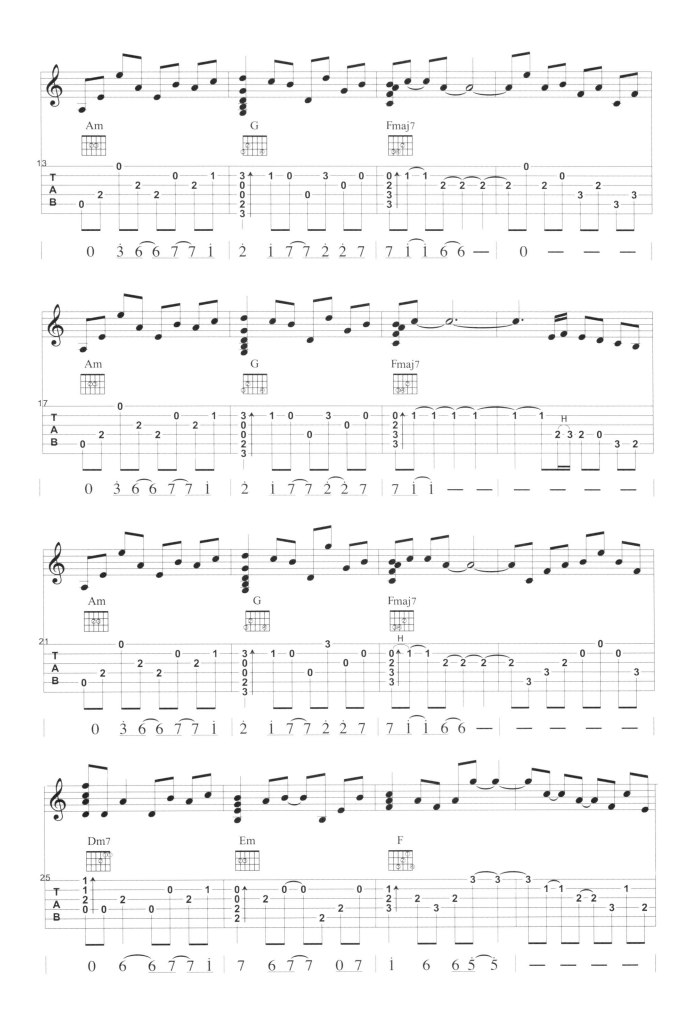

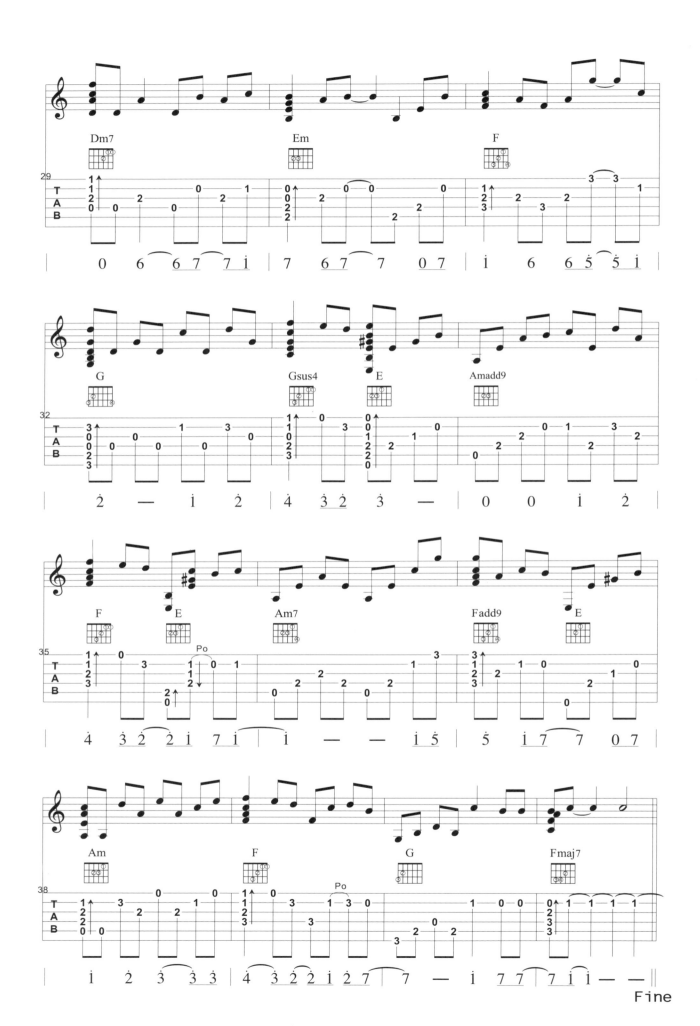

Fine

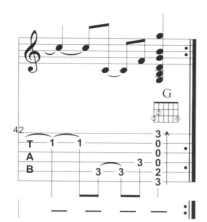

符號技巧說明

★左手單音切音★

出現在「It's Just Love」最多，通常出現在第二拍前半拍和第三拍後半拍。（•處）

★刷Chord時將某弦悶掉★

例如：「I For You」此曲廣泛用到此觀念，因為此曲全曲用Pick彈奏，還有在「I For You」第7小節第三拍處，Pick從第六弦刷到第二弦，可能會不小心刷到第一弦，這時要用右手任何一根手指悶掉第一弦，同時 p 和 i 拿著Pick往下刷，因為第一弦已經悶掉了，所以即使Pick刷到第一弦也不會發出聲音。

例如：「Automatics」的第9小節的第三拍，左手食指按第五弦，左手無名指按第四弦並悶掉第三弦，左手小指按第二弦並悶掉第一弦，左手中指悶掉第六弦，所以右手往下刷時，只有第二、四、五弦會發出聲音，此乃悶掉不該發出聲音的弦的技巧。

★Slap技巧★

例如：「Automatics」的第5小節的第三拍模仿Bass的Slap技巧，用 p 敲擊第5弦時，左手的中指、無名指觸碰第六弦，食指觸碰1、2、3、4弦而使其發不出聲響。也就是說：當你要敲擊某根弦時，須想辦法用其他閒著的手指將其他弦悶掉。（記號為Slap）

★ i p 交替打Funk★

例如： 「Believe」第13小節的第二拍後半拍在 i 往上勾Bass音後，p快速下勾Bass音，使Bass音具Funk感。

★打板且刷Chord同時出現★

例如：「Believe」第1、2、3小節的第二拍，p 敲打在第六弦上「止住」，i m 同時往下刷，就會發出「啪」並且和弦音同時發出的音響效果，是為了模擬小鼓的「啪」的聲音，請注意傳統的打板是打板後所有聲音暫停，這是我個人在彈奏上的一個特色。

例如：「Believe」第7小節的第四拍，整個手掌瞬間壓在4、5、6弦，製造出「啪」打板聲，同時 i m 向下「彈出」刷1、2弦。

例如：「Believe」第13小節的第二拍用 p 擊在第六弦上製造出「啪」一聲，但1、2、3弦的聲音仍持續發出未受影響。

★p下上交替打Funk★

例如：「Automatics」的第16小節的第三拍，用左手的其他手指將第五弦以外的弦悶掉，用右手大拇指往下Slap後再快速往上勾，此技巧較難，須多加練習。

★八度音★

例如：「Believe」第16小節的第一拍後半拍用 i a 分別彈第四、第二弦。往上滑時或一連串的八度音有好聽又很爽的Fusion感出現。我個人很喜歡用八度音，例如「It's Just Love」的第108小節也用到。

★i 連音★

這個技巧經常出現，其實只照 i 到 m 到 a 的順序快速撥弦，造成有如快速琶音般的感覺，也是比較簡單的技巧。例如「It's Just Love」的第26小節的第二拍。

後記

我與我最好的朋友----吉他

　　最近似乎開始流行Band，年輕學子紛紛搶練電吉他。不過在我們剛開始練吉他的那個年代，是在酷熱純樸的高雄，偶像是「優客李林」、「Eric Clapton」的Unplugged專輯，我們那時覺得飆單音的電吉他不屑，組Band不屑，「一把吉他彈全部」的民謠吉他才屑，真是懷念那個年代啊！當時，只要搶到吉他譜就會狂練，特別是一把木吉他全部彈完的那種。

　　大學以後參加吉他社，剛進入社團時紛紛跟學長凸到許多資訊，聽到"Tuck&Patti"後又進入長達數年迷 "Tuck&Patti"的狀態！從此之後又變成另一種偏執狂；除了"Tuck&Patti"之外的音樂一律不聽，並且唾棄國語芭樂歌。呵呵！那時抓歌抓到頭快爆了，看錄影帶看到眼睛凸出來，"Tuck Andress"真是我永遠不變心的吉他之神。直到現在我仍然懷疑自己是否有練到他的30%呢？

　　後來認識AGTM朋友，並有幸灌錄「遠離地球」（創作曲）、「超級瑪利」、「小叮噹」等曲，也替我大學時代留下美好的作品，謝謝AGTM！

　　這一兩年來結識麥書潘尚文老師，有幸於「六弦百貨店」書中參與編輯，並於「現學現賣」單元開始錄製國語歌的演奏曲，現在又有幸由麥書出版社幫我發行人生中的第一張專輯（雖然不是創作），但這種感覺真好！

　　最後感謝潘尚文老師的賞識，張孝先兄（熱情借予十萬元的Martin吉他）、林聰智兄（錄音混音師）、高中死黨王懿萱同學賜予優美文案小故事，許多朋友（族繁不及備載），麥書全體同仁，Thank You！

盧家宏 2002.6月

Allen_Loo@hotmail.com

全 國 最 大 流 行 音 樂 網 路 書 店

会員招募

www.bymusic.com.tw

 百韻音樂書店

關於書店

百韻音樂書店是一家專業音樂書店，成立於2006年夏天，專營各類音樂樂器平面教材、影音教學，雖為新成立的公司，但早在10幾年前，我們就已經投入音樂市場，積極的參與各項音樂活動。

銷售項目

進口圖書銷售

所有書種，本站有專人親自閱讀並挑選，大部份的產品來自於美國HLP（美國最大音樂書籍出版社）、Mel Bay（美國專業吉他類產品出版社）、Jamey Aebersold Jazz（美國專業爵士教材出版社）、DoReMi（日本最大的出版社）、麥書文化（國內最專業音樂書籍出版社）、弦風音樂出版社（國內專營Fingerstyle教材），及中國現代樂手雜誌社（中國最專業音樂書籍出版社）。**以上代理商品皆為全新正版品**

音樂樂譜的製作

我們擁有專業的音樂人才，純熟的樂譜製作經驗，科班設計人員，可以根據客戶需求，製作所有音樂相關的樂譜，如簡譜、吉他六線總譜（單雙行）、鋼琴樂譜（左右分譜）、樂隊總譜、管弦樂譜（分部）、合唱團譜（聲部）、簡譜五線譜並行、五線六線並行等樂譜，並能充分整合各類音樂軟體（如Finale、Encore、Overture、Sibelius、GuitarPro、Tabledit、 G7等軟體）與排版/繪圖軟體（如Quarkexpress、Indesign、Photoshop、Illustrator等軟體），能依照你的需求進行製作。如有需要或任何疑問，歡迎跟我們連絡。

書店特色

■ 簡單安全的線上購書系統

■ 國內外多元化專業音樂書籍選擇

■ 最新音樂相關演出訊息

■ 優惠、絕版、超值書籍可挖寶

最新圖書目錄

麥書文化

COMPLETE CATALOGUE

學習音樂最佳途徑
音樂人必備叢書
專業樂譜最新圖書目錄

民謠彈唱系列

書名	編著/規格	媒體	說明
吉他新視界 The New Visual Of The Guitar	陳增華 編著 16開 / 360元	DVD	本書是包羅萬象的吉他工具書，從吉他的基本彈奏技巧、基礎樂理、音階、和弦、彈唱分析、吉他編曲、樂團架構、吉他錄音，音響剖析以及MIDI音樂常識……等，都有深入的介紹，可以說是市面上最全面性的吉他影音工具書。
吉他玩家 Guitar Player	周重凱 編著 菊8開 / 440頁 / 400元		2010年全新改版。周重凱老師繼"樂知音"一書後又一精心力作。全書由淺入深，吉他玩家不可錯過。精選近年來吉他伴奏之經典歌曲。
吉他贏家 Guitar Winner	周重凱 編著 16開 / 400頁 / 400元		融合中西樂器不同的特色及元素，以突破傳統的彈奏方式編曲，加上完整而精緻的六線套譜及範例練習，淺顯易懂，編曲好彈又好聽，是吉他初學者及彈唱者的最愛。
名曲100(上)(下) The Greatest Hits No.1.2	潘尚文 編著 菊8開 / 216頁 / 每本320元	CD	收錄自60年代至今吉他必練的經典西洋歌曲。全書以吉他六線譜編著，並附有中文翻譯、光碟示範，每首歌曲均有詳細的技巧分析。

六弦百貨店精選紀念版 Guitar Shop1998-2010		
	潘尚文 編著	分別收錄1998-2010各年度國語暢銷排行榜歌曲，內容涵蓋六弦百貨店歌曲精選。全新編曲，精彩彈奏分析。全書以吉他六線譜編奏，並附有Fingerstyle吉他演奏曲影像教學，目前最新版本為六弦百貨店2010精選紀念版，讓你一次彈個夠。
1998、1999、2000 精選紀念版	菊8開 / 每本220元	
2001、2002、2003、2004 精選紀念版	菊8開 / 每本280元 CD / VCD	
2005—2009、2010 DVD 精選紀念版	菊8開 / 每本300元 VCD+mp3	

超級星光樂譜集（1）（2）（3） Super Star No.1.2.3	潘尚文 編著 菊8開 / 488頁 / 每本380元	每冊收錄61首「超級星光大道」對戰歌曲總整理。每首歌曲均標註有完整歌詞、原曲速度與和弦名稱。善用音樂反覆編寫，每首歌翻頁降至最少。

七番町之琴愛日記 吉他樂譜全集	麥書編輯部 編著 菊8開 / 80頁 / 每本280元	電影"海角七號"吉他樂譜全集。吉他六線套譜、簡譜、和弦、歌譜，收錄電影膾炙人口歌曲1945、情書、Don't Wanna、愛你愛到死、轉吧七彩霓虹燈、給女兒、無樂不作(電影Live版)、國境之南、野玫瑰、風光明媚…等12首歌曲。

電吉他系列

書名	編著/規格	媒體	說明
主奏吉他大師 Masters Of Rock Guitar	Peter Fischer 編著 菊8開 / 168頁 / 360元	CD	書中講解大師必備的吉他演奏技巧，描述不同時期各個頂級大師演奏的風格與特點，列舉了大師們的大量精彩作品，進行剖析。
節奏吉他大師 Masters Of Rhythm Guitar	Joachim Vogel 編著 菊8開 / 160頁 / 360元	CD	來自各頂尖級大師的200多個不同風格的演奏套路，搖滾、靈歌與瑞格、新浪潮，鄉村，爵士等精彩樂句。介紹大師的成長道路，配有樂譜。
藍調吉他演奏法 Blues Guitar Rules	Peter Fischer 編著 菊8開 / 176頁 / 360元	CD	書中詳細講解了如何勾建布魯斯節奏框架，布魯斯演奏樂句，以及布魯斯Feeling的培養，並以布魯斯大師代表級人物們的精彩樂句作示範。
搖滾吉他祕訣 Rock Guitar Secrets	Peter Fischer 編著 菊8開 / 192頁 / 360元	CD	書中講解非常實用的蜘蛛爬行手指熱身練習，各種調式音階、神奇音階、雙手點指、泛音點指、搖把俯衝轟炸以及即興演奏的創作等技巧，傳播正統音樂理念。
Speed up 電吉他Solo技巧進階	馬歇柯爾 編著 樂譜書+DVD大碟 / 800元		本張DVD是馬歇柯爾首次在亞洲拍攝的個人吉他教學、演奏，包含精采現場Live演奏與15個Marcel經典歌曲樂句解析(Licks)。以幽默風趣的教學方式分享獨門絕技以及音樂理念，包括個人拿手的切分音、速彈、掃弦、點弦…等技巧。
Come To My Way Neil Zaza	Neil Zaza 編著 教學DVD / 800元		美國知名吉他講師，Cort電吉他代言人。親自介紹獨家技法，包含掃弦、點弦、調音系統、器材解説…等，更有完整的歌曲彈奏分析及Solo概念教學。並收錄精彩演出六首，全中文字幕解説。
瘋狂電吉他 Carzy Eletric Guitar	潘學觀 編著 菊8開 / 240頁 / 499元	CD	國內首創電吉他CD教材。速彈、藍調、點弦等多種技巧解析。精選17首經典搖滾樂曲演奏示範。
搖滾吉他實用教材 The Rock Guitar User's Guide	曾國明 編著 菊8開 / 232頁 / 定價500元	CD	最紮實的基礎音階練習。教你在最短的時間內學會速彈祕方。近百首的練習譜例。配合CD的教學，保證進步神速。
搖滾吉他大師 The Rock Guitaristr	浦山秀彥 編著 菊16開 / 160頁 / 定價250元		國內第一本日本引進之電吉他系列教材，近百種電吉他演奏技巧解析圖示，及知名吉他大師的詳盡譜例解析。
天才吉他手 Talent Guitarist	江建民 編著 教學VCD / 定價800元		本專輯為全數位化高品質音樂光碟，多軌同步放映練習。原曲原譜，錄音室吉他大師江建民老師親自示範講解。離開我、明天我要嫁給你…等流行歌曲編曲實例完整技巧解説。六線套譜對照練習，五首MP3伴奏練習唱卡拉OK。
全方位節奏吉他 Speed Kills	嚴志文 編著 菊8開 / 352頁 / 600元	2CD	超過100種節奏練習，10首動聽練習曲，包括民謠、搖滾、拉丁、藍調、流行、爵士等樂風，內附雙CD教學光碟。針對吉他在節奏上所能做到的各種表現方式，由淺而深系統化分類，讓你可以靈活運用即興彈奏。
征服琴海1、2 Complete Guitar Playing No.1、No.2	林正如 編著 菊8開 / 352頁 / 定價700元	3CD	國內唯一一本參考美國MI教學系統的吉他用書。第一輯為實務運用與觀念解析並重，最基本的學習奠定穩固基礎的教科書，適合興趣初學者。第二輯包含總體概念和共二十三章的指板訓練與即興技巧，適合嚴肅初學者。
前衛吉他 Advance Philharmonic	劉旭明 編著 菊8開 / 256頁 / 定價600元	2CD	美式教學系統之吉他專用書籍。從基礎電吉他技巧到各種音樂觀念、型態的應用。音階、和弦節奏、調式訓練。Pop、Rock、Metal、Funk、Blues、Jazz完整分析，進階彈奏。
調琴聖手 Guitar Sound Effects	陳慶民、華育棠 編著 菊8開 / 360元	CD	最完整的吉他效果器調校大全，各類型吉他、擴大機徹底分析，各類型效果器完整剖析，單踏板效果串接實戰運用，60首各類型音色示範、演奏。

—— 古典與詩意的心邂逅 ——

Guitar

古典吉他名曲大全 （一）（二）（三）

FAMOUS COLLECTIONS

◆ 精準五線譜、六線譜對照方式編寫

◆ 樂譜中每個音符均加註手指選指記號方式

◆ 收錄古典吉他世界經典名曲

◆ 作曲家及曲目簡介，演奏技巧示範

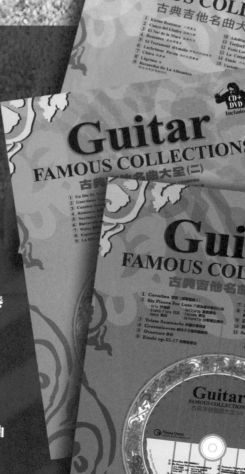

《一》
定價360元
附CD

1. 愛的羅曼史
2. 淚
3. 阿德莉塔
4. 月光
5. Ei Noi de La More
6. 小羅曼史
7. 羅利安娜樂曲
8. 鳩羅曲

9. 阿爾布拉宮的回憶
10. 阿美利亞的遺言
11. 淚之巴望舞曲
12. Canco del Lladre
13. 特利哈宮
14. 大聖堂
15. 傳說
16. 魔笛變奏曲

《二》
定價550元
附DVD+mp3

1. 11月的某一天
2. 看守牛變奏曲
3. 瑞士小曲
4. 浪漫曲
5. 夜曲
6. 船歌
7. 圓舞曲
8. 西班牙舞曲

9. 卡達露那舞曲
10. 卡那里歐斯舞曲
11. 前奏曲第一號
12. 前奏曲第二號
13. 馬可波羅主題與變奏
14. 楊柳
15. 殘春花
16. 緩版與迴旋曲

《三》
定價550元
附DVD+mp3

1. 短歌（越戰獵鹿人）
2. 六首為魯特琴的小品
 · 抒情調 · 嘉雅舞曲
 · 白花 · 抒情調
 · 舞曲 · 沙塔賴拉舞曲
3. 悲傷的禮拜堂
4. 綠袖子主題與變奏曲
5. 序曲
6. 練習曲

7. 獨創幻想曲
8. 韓德爾的主題與變奏曲
9. 練習曲No.11
10. 浪漫曲
11. 協奏風奏鳴曲
 · 第一樂章 有活力的快板-白花
 · 第二樂章 充滿情感的慢板
 · 第三樂章 輪旋曲

最經典的古典名曲，再一次精彩收錄！

學習古典吉他　第一本有聲影音書

JOY WITH
樂在吉他
CLASSICAL GUITAR

楊昱泓　編著

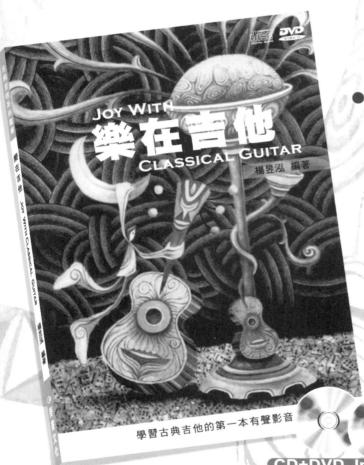

學習古典吉他的第一本有聲影音

CD+DVD Included

內附 CD+DVD /菊八開 /定價360元

● 為初學者設計的教材,學習古典吉他
　從零開始。

● 內附楊昱泓老師親自示範演奏音樂
　CD及影像DVD。

● 詳盡的樂理、音樂符號術語解說、
　吉他音樂家小故事、古典吉他作
　曲家年表。

● 特別收錄「阿罕布拉宮的回憶」
　、「愛的羅曼史」等古典吉他名
　曲。

 麥書國際文化事業有限公司

10647 台北市羅斯福路三段325號4F-2
http://www.musicmusic.com.tw
TEL：02-23636166 · 02-23659859
FAX：02-23627353

JOY WITH
CLASSICAL GUITAR

吉樂狂想曲

暢銷日韓劇吉他聖經

☒電視主題曲 ☒經典翻唱 ☒廣告配樂

no. 1

書名： 吉樂狂想曲

出版： 麥書國際文化事業有限公司

行政新聞局局版台業字號第6074號

發行人： 潘尚文

編著： 盧家宏

美術設計： 林怡伶

封面設計： 林怡伶

文案： 王懿萱

攝影： 陳至宇

譜面校對： 盧家宏

電腦製譜： 史景獻

編曲、演奏： 盧家宏

錄音‧混音： 林聰智 / 捷奏錄音室

發行所： 麥書國際文化事業有限公司

Vision Quest Media Publish Inc. International

地址： 10647 台北市羅斯福路三段325號4F-2

4F.-2, No.325, Sec. 3, Roosevelt Rd.,

Da'an Dist., Taipei City 106, Taiwan (R.O.C.)

電話： 886-2-2363-6166‧886-2-2365-9859

傳真： 886-2-2362-7353

郵政劃撥： 17694713

戶名： 麥書國際文化事業有限公司

網址： http://www.musicmusic.com.tw

郵政劃撥存款收據 注意事項

一、本收據請詳加核對並妥為保管，以便日後查考。

二、如欲查詢存款入帳詳情時，請檢附本收據及已填妥之查詢函向各連線郵局辦理。

三、本收據各項金額、數字係機器印製，如非機器列印或經塗改或無收款郵局收訖章者無效。

請寄款人注意

一、帳號、戶名及寄款人姓名及地址各欄請詳細填明，以免誤寄；抵付票據之存款，務請於交換前一天存入。

二、每筆存款至少須在新台幣十五元以上，且限填至元位為止。

三、倘金額塗改時請更換存款單重新填寫。

四、本存款單不得黏貼或附寄任何文件。

五、本存款金額業經電腦登帳後，不得申請駁回。

六、本存款單備供電腦影像處理，請以正楷工整書寫並請勿折疊。帳戶如需自印存款單，各欄文字及規格必須與本單完全相符；如有不符，各局應婉請寄款人更換郵局印製之存款單填寫，以利處理。

七、本存款單帳號及金額欄請以阿拉伯數字書寫。

八、帳戶本人在「付款局」所在直轄市或縣（市）以外之行政區域存款，需由帳戶內扣收手續費。

交易代號：0501、0502現金存款 0503票據存款 2212劃撥票據託收

本聯由儲匯處存查 保管五年

本聯由儲匯處存查 保管五年

本公司可使用以下方式購書

1. 郵政劃撥

2. ATM轉帳服務

3. 郵局代收貨價

4. 信用卡付款

洽詢電話：（02）23636166

暢 銷 日|韓 劇 吉 他 聖 經

☒電視主題曲☒經典翻唱☒廣告配樂

讀者回函

感謝您購買本書！為加強對讀者提供更好的服務，請詳填以下資料，寄回本公司，您的資料將立即列入本公司的優惠名單中，並可得到日後本公司出版品之各項資料，及意想不到的優惠！

姓名 _____ 　生日 　/　/　性別 _____

電話 _____ 　就讀學校 / 機關 _____

地址 _____ 　E-mail _____

→ 請問您曾經學習過那些樂器？

☐ 鋼琴　☐ 吉他　☐ 提琴類　☐ 管樂器　☐ 國樂器

→ 請問您是從何處得知本書？

☐ 書店　☐ 網路　☐ 樂團　☐ 樂器行　☐ 朋友推薦　☐ 其他

→ 請問您是從何處購得本書？

☐ 郵購　☐ 書局 _____ （名稱）

☐ 社團　☐ 樂器行 _____ （名稱）☐ 其他 _____

→ 您曾經購買本公司哪些書？

→ 您最滿意本書哪些部份？　　→ 您最不滿意本書哪些部份？

_____　　_____

→ 您希望未來看到本公司為您提供哪些方面的出版品？

非常感謝您填寫本表格，我們將極慎重的考慮您的意見，並立即將您的資料建檔。

寄件人 _____

地　址 ☐☐☐ _____

┌─────────────────────┐
│　廣　告　回　函　│
│　台灣北區郵政管理局登記證　│
│　台北廣字第03866號　│
└─────────────────────┘

郵資已付 免貼郵票

麥書國際文化事業有限公司

10647 台北市羅斯福路三段325號4F-2

4F.-2, No.325, Sec. 3, Roosevelt Rd.,
Da'an Dist., Taipei City 106, Taiwan (R.O.C.)

為加速郵件處理 ・ 請勿使用訂書針